小書痴的下剋上

為了成為圖書管理員
不擇手段！

第一部　沒有書，
　　　我就自己做！IV

香月美夜——原作　**鈴華**——漫畫

椎名優——插畫原案　許金玉——譯

本好きの下剋上

司書になるためには手段を選んでいられません

第一部 本がないなら作ればいい！IV

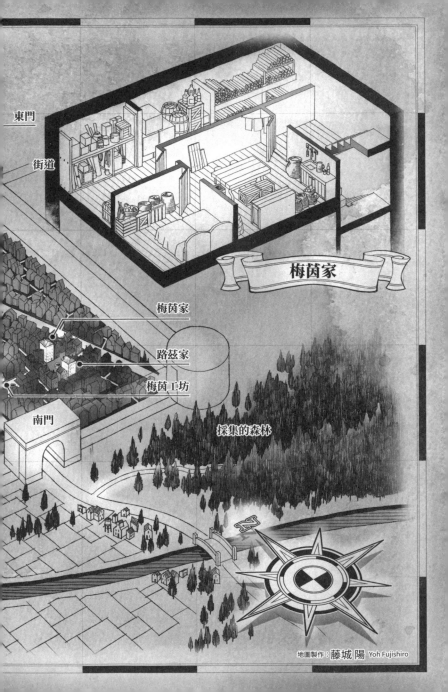

東門

街道

梅茵家

梅茵家

路茲家

梅茵工坊

南門

採集的森林

地圖製作：藤城 陽 Yoh Fujishiro

神殿

北門

公會長家

奇爾博塔商會

商業公會

收購魔石的店家

中央廣場

西門

市場

工匠大道

艾倫菲斯特

✦ CONTENTS ✦

我說妳……

真的是梅茵嗎？

如果妳是梅茵……為什麼講得出那些話？

……那些話？

第十五話 **路茲最重要的任務**

就是妳今天和老爺說的那些，我連一半也聽不懂。

妳真的是梅茵嗎？

好奇怪。

居然可以對等地和大人談些我聽不懂的事情，這樣的梅茵……

所以……

路茲的意思是，在你眼裡，我看起來不像梅茵嗎？

006

…抱歉，我說了奇怪的話。

回去吧。

因為看到梅芮能講出那些複雜的話，我有點嚇到而已。

呃……

失敗……了呢。

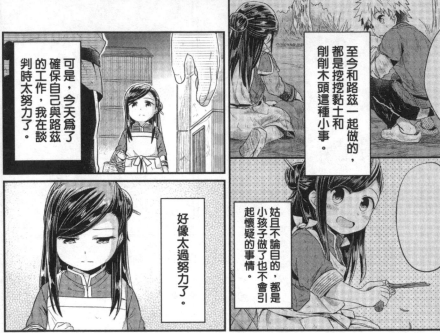

至今和路茲一起做的，都是挖挖黏土和削削木頭這種小事。

可是，今天為了確保自己與路茲的工作，我在談判時太努力了。

姑且不論目的，都是小孩子做了也不會引起懷疑的事情。

好像太過努力了。

往後在造紙的過程中，我的表現會越來越不像是路茲認識的梅茵吧。

肯定在不遠的將來，路茲就會發現我不是梅茵了。

カツ
喀

カツ‥
喀

008

路茲發現以後，會有什麼想法呢？

對於不是梅茵的我，會採取什麼行動？

妳真的是梅茵嗎？

抓緊

……如果被發現我不是梅茵，到時候會怎麼樣呢？

路茲一定會對我說，快把梅茵還來！

可能還會說，都怪妳才害得梅茵消失！

要是路茲還向家人揭發這件事情，我也將失去容身之地。

萬一這個世界和我在書上看過的一樣，會獵殺女巫呢？

只有這樣也就算了，

與其淪落到那種下場……

……我怕痛，

也討厭可怕的事情。

湧出

反正答應路茲的事情已經做到了⋯⋯

我體內還有這種會突然擴散又縮小的奇怪熱意。

只要在被殺死之前，先被熱意吞噬就好了。

雖然眼看可以做紙了，我也很想把書做出來，

但我對這個世界本身並沒有什麼留戀。

唔⋯⋯

如果路茲覺得我很噁心，要避著我是很簡單，但這樣子就無法成功做出紙張了。

也實現不了成為商人學徒、離開城市的夢想⋯⋯

呼⋯⋯

所以在那之前，路茲應該會暫時保持沉默吧——

現在……

為了隨時都能迎接死亡，不留下後悔，

梅茵。

只能竭盡所能把紙做出來了。

我知道了。

那我會去找班諾先生。

我今天要去森林，得撿木柴回家才行。

上次有些工具還不知道長度，所以這次要補寫訂單，

也要商量東西該送到哪裡。

得趁著路茲不在的時候，處理完會和大人打到交道的事情。

⋯⋯妳一個人走得到嗎？

盡可能在今天之內把事情都辦完吧！

放心吧！

握拳

很好！

014

馬克先生，早安。

請問班諾先生在嗎？

我帶了訂單過來。

老爺現在十分忙碌，由我來處理吧。

關於這份訂單，我希望能和店家當面討論。

因為有些細節不講清楚，對方可能會看不懂。

經過我的指導，相信他們不會因為這點程度就討救兵。

呃⋯⋯那就麻煩馬克先生了。

嘿⋯⋯

木材行通常上午比較有空，不如現在就過去吧？

可是店裡看起來很忙，現在離開沒關係嗎？

張望

嗯

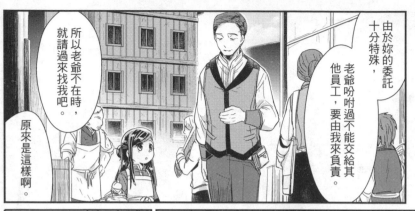

由於妳的委託十分特殊，老爺吩咐過不能交給其他員工，要由我來負責。

所以老爺不在時，就請過來找我吧。

原來是這樣啊。

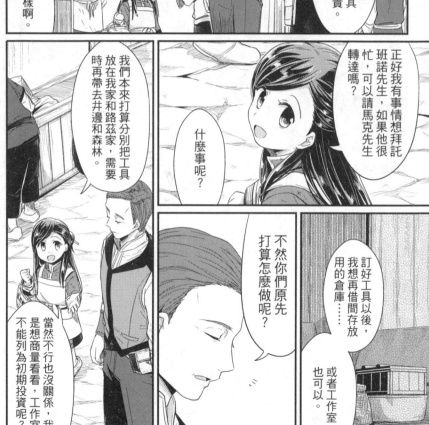

正好我有事情想拜託班諾先生，如果他很忙，可以請馬克先生轉達嗎？

什麼事呢？

我們本來打算分別把工具放在我家和路茲家，需要時再帶去井邊和森林。

訂好工具以後，我想再借間存放用的倉庫……

或者工作室也可以。

不然你們原先打算怎麼做呢？

當然不行也沒關係，我只是想商量看看，工作室能不能列為初期投資呢？

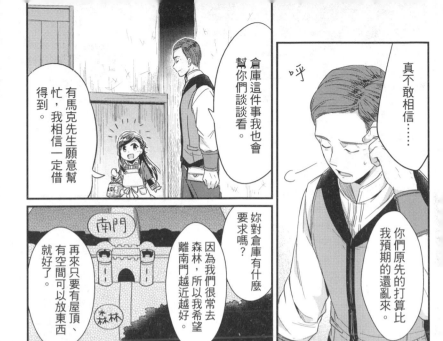

真不敢相信……

倉庫這件事我也會幫你們談談看。

有馬克先生願意幫忙，我相信一定借得到。

你們原先的打算比我預期的還亂來。

妳對倉庫有什麼要求嗎？

因為我們很常去森林，所以我希望離南門越近越好。

南門

森林

再來只要有屋頂、有空間可以放東西就好了。

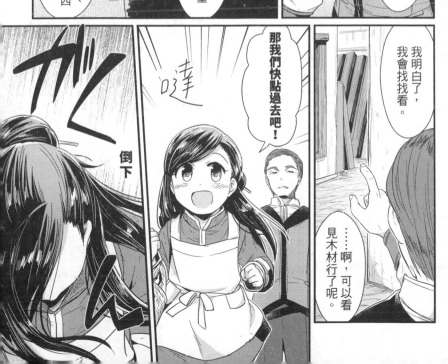

我明白了，我會找找看。

……啊，可以看見木材行了呢。

那我們快點過去吧！

嘩

倒下

�?

咚沙

咦
�⋯⋯

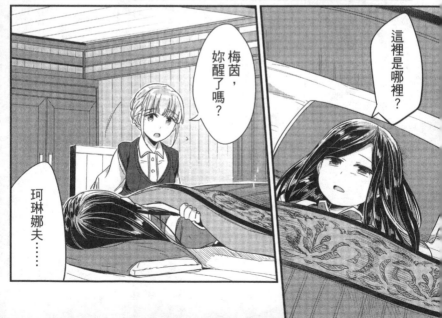

這裡是哪裡?

梅茵,
妳醒了嗎?

珂琳娜夫
⋯⋯

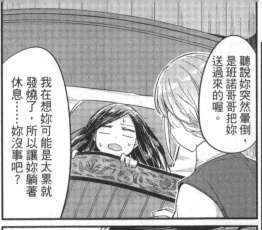

……咦？

珂琳娜夫人?!

聽說妳突然暈倒，是班諾哥哥把妳送過來的喔。

我在想妳可能是太累就發燒了，所以讓妳躺著休息……妳沒事吧？

給……

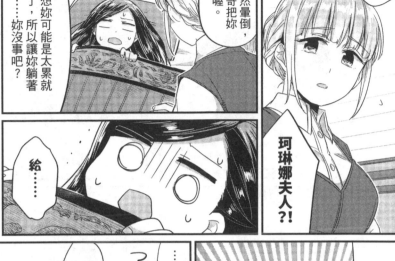

土下座
磕頭下跪

給妳添麻煩了！

真是非常對不起！

ば
撲

……？

妳真的沒事嗎？

？

？

居然對珂琳娜夫人

梅茵妳幹什麼好了

啊啊啊啊，居然突然暈倒，給珂琳娜夫人造成了麻煩……

萬一被媽媽和多莉知道，絕對不只罵我幾句而已

總之我先去通知班諾哥哥，說妳醒了。

起身

雖然也想聯絡妳的家人，但好像沒人在家……

那個……珂琳娜夫人，

這件事能不能向我家人保密呢？

呃……因為家人都以為我是和路茲一起行動，

要是他們生路茲的氣……

吾吾

支支

不行喔，

笑咪咪

要乖乖回去被罵。

不

嘎……

ギィ……

小丫頭，妳醒了嗎？

咚咚咚咚

啊！

啪嚓

噫！

是！

妳害我壽命縮短了好幾年。

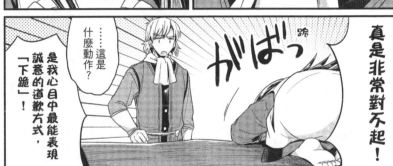

真是非常對不起！

がばっ 跪

……這是什麼動作？

是我心目中最能表現誠意的道歉方式，「下跪」！

坐下

ドスッ

雖然早聽歐托說過妳身體很虛弱……

咳

卻沒想到虛弱到這種地步。

我也沒想到。這是光靠幹勁也解決不了的問題呢。

以後妳一定要和那個小鬼一起過來，不准單獨行動。

我剛才都說了不准單獨行動，妳沒聽見嗎？

咦咦？！

抬頭

我會讓擔心得去了半條命的馬克送妳，妳今天先回家吧。

這樣太不好意思了！

等我向馬克先生「下跪」道歉以後，會自己一個人回去！

……我聽見了。我明白了。我會在生氣的馬克先生陪同下回去。

呃……可是，好不容易見到了班諾先生，

是
？！

我·說·了！

我想把「簡易版洗髮精」的做法⋯⋯

猛抓

妳今天馬上給我回家！

喂 喂 喂 喂

呀啊！

以後禁止妳一個人沒帶那小子就踏進店裡！

腦子還有記性的話就給我記好了！

好痛喔——！

記住了！
小的記住了！

最終我躺在床上睡了兩天。

對不……

家人聽完來龍去脈以後，也都氣得頭頂冒煙。

唉休

對不

對不
對不

後來，

馬克先生不容分說地一路抱著我回家。

對不起
對不起
對不起

所以就是這樣，

因為給大家添了麻煩，又惹大家生氣，

今天請你和我一起過去。

呼ー

所以我那時候
不是問妳，
妳一個人
走得到嗎？

路茲……

消沉

啊，你那句話
是這個意思嗎？

我還心想我都認
得到路了，一個人
去沒問題……

居然這麼容易就暈倒，
梅茵真是沒有我跟著就
不行耶。

哈哈哈哈
哈哈……

噗！

妳到底是怎麼想的，
才能想成那個意思啊？

梅茵會讓人擔心的事
情當然只有體力啊！

啊哈哈哈

唔……

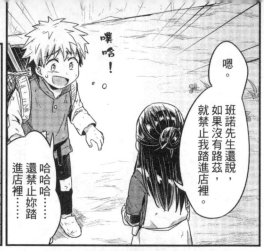

嗯。

班諾先生還說，如果沒有路茲，就禁止我踏進店裡。

噗哈！

哈哈哈……還禁止妳踏進店裡……

嘻——！

路茲的心情倒是很好嘛？

被迫認清自己有多麼沒用，我心情正沮喪……

我都忘了。

喂喂，妳別這麼迷糊啦。

妳不是說過要先削好竹子，向工匠說明我們需要什麼東西嗎？

對喔。

路茲，那你那天去森林採集了什麼？

木柴跟竹子。

反正路茲這麼可靠，會幫我記住，所以沒關係的。

我啊……

還以為妳根本不需要我了。

其實是看到梅茵既會寫字，又會計算，還能和大人講些我聽不懂的事情，心裡很不甘心。

才沒有這……

可是啊——

梅茵老是動不動就暈倒，

腦袋雖然聰明但也有點少根筋，

既沒力氣身高又矮。

仔細想想妳辦不到的事情還比較多嘛

起身

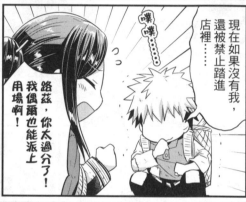

現在如果沒有我，還被禁止踏進店裡……

路茲，你太過分了！我偶爾也能派上用場啊！

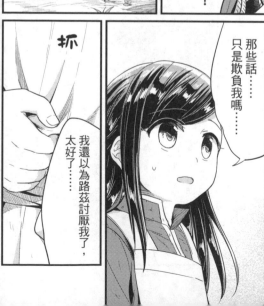

抓

那些話……只是欺負我嗎……

我還以為路茲討厭我了，太好了……

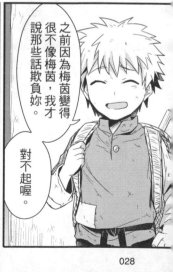

之前因為梅茵變得很不像梅茵，我才說那些話欺負妳。

對不起喔。

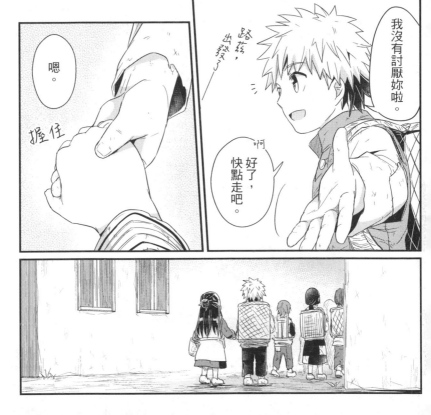

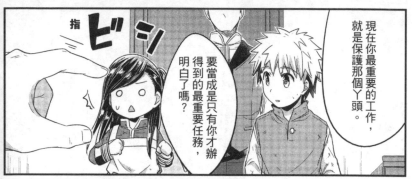

指ビシ

現在你最重要的工作，就是保護那個丫頭。

要當成是只有你才辦得到的最重要任務，明白了嗎？

……只有我能保護梅茵嗎？

沒錯。

沒有。

你覺得這間店裡會有嗎？

除了你以外，還有人能照顧這麼愛亂來的丫頭嗎？

除了家人以外，目前為止有嗎？

沒有。

只要注意走路的速度就沒問題。

那麼小鬼，我問你。

今天這丫頭能走到南門嗎？

站 直

而且南門離梅茵家很近，就算她身體不舒服，也能馬上送她回去。

很好。

我把南門附近的一間倉庫借給你們，馬克會帶你們過去。

真的嗎？！

太感謝班諾先生了！

我不是為了妳，是為了這小子。

哇！

居然要一邊照顧妳，一邊還要搬那些工具，太辛苦他了。

我也可以幫忙搬喲！

我現在已經稍微有點力氣了！

拍

拍

妳別幫倒忙，乖乖待著別動。

妳別做會害自己暈倒的事情。

要用力氣的工作我來就好了，妳別做會害自己暈倒的事情。

妳不用幫忙沒關係，請照顧好自己的身體。

點頭

妳這表情⋯⋯是假裝有在聽，其實根本不打算照做吧？

被發現了？！

於是從這天開始，路茲身為「梅茵負責人」，在班諾先生店裡成了重要的存在。

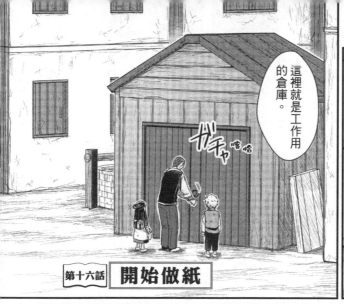

這裡就是工作用的倉庫。

第十六話 開始做紙

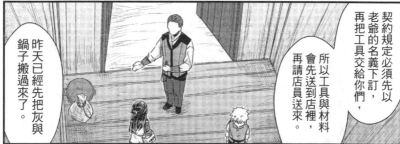

契約規定必須先以老爺的名義下訂，再把工具交給你們，

所以工具與材料會先送到店裡，再請店員送來。

昨天已經先把灰與鍋子搬過來了。

只有路茲也沒關係，鎖好門以後，請一定要把鑰匙帶回商會歸還。

知道了。謝謝馬克先生各方面的幫忙。

那麼，這間倉庫的鑰匙就交給你們保管了。

鏘啷

033

那麼，

今天要做什麼？

呃，要決定蒸籠的大小，檢查之前的訂單……

還有，也必須做出竹簾要用的竹籤。

那也需要竹子吧。

既然如此，先把家裡的東西搬來這裡吧。

好啊。

梅茵，妳別勉強自己喔。

瞪

嗚，我知道啦。

又斷了。

呵
あ

嗯……

竹籤好難喔。

轉
くる

東西搬過來了！

來了～

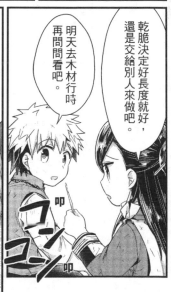

乾脆決定好長度就好，還是交給別人來做吧。

明天去木材行時再問問看吧。

叩
コン
コン
叩

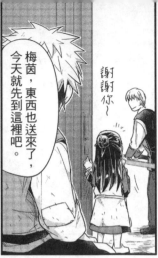

謝謝你～

梅茵，東西也送來了，今天就先到這裡吧。

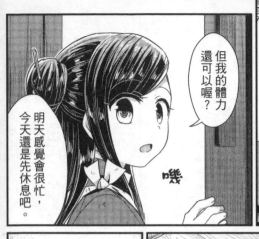

但我的體力還可以喔？

明天感覺會很忙，今天還是先休息吧。

嘻嘻

而且妳說過，今天輪到妳煮飯吧？

啊……對喔。

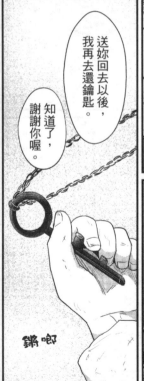

送妳回去以後，我再去還鑰匙。

知道了，謝謝你喔。

鏘啷

……這樣啊。

我也得先把家裡的事情做完，家人才會准許我去木材行。

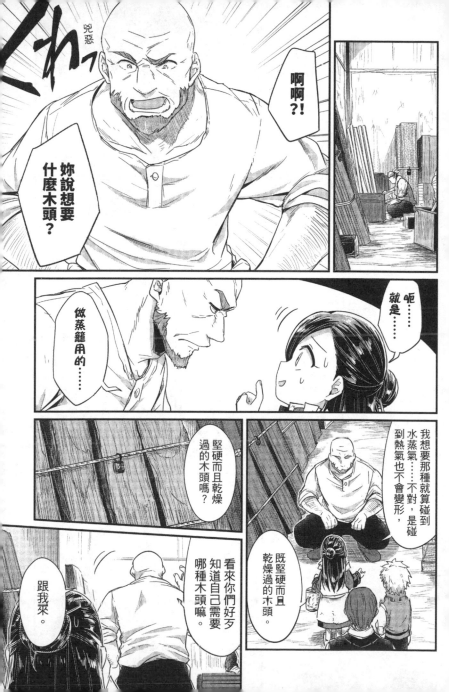

那就是刺黃、多羅茄和芭得桑利這幾種吧。

妳要哪一種？

就算問我，我也不知道⋯⋯路茲你知道嗎？

比較好處理的應該是刺黃吧？

接下來是這份訂單⋯⋯

是的，已經寫在訂單上了。

大小決定好了嗎？

ひょい！ 舉起

那就選刺黃吧。

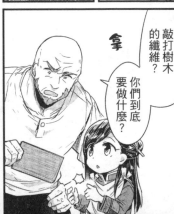

拿

敲打樹木的纖維？

你們到底要做什麼？

⋯⋯還有，我想要用來敲打樹木纖維的堅硬木棒，也請做成路茲揮得動的大小與重量。

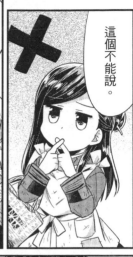

這個不能說。

哼！

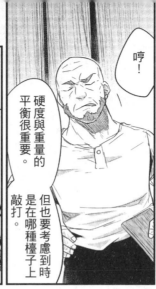

硬度與重量的平衡很重要。

但也要考慮到時是在哪種檯子上敲打。

檯子嗎？！

我、我完全沒想到這件事。

呵！

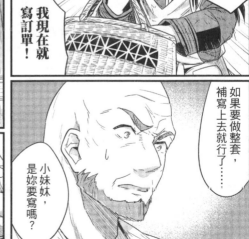

可以麻煩你做整套的敲打檯和敲打棒嗎？

我現在就寫訂單！

如果要做整套，補寫上去就行了……

小妹妹，是妳要寫嗎？

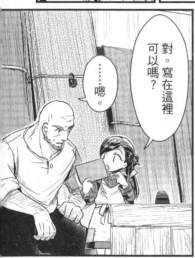

對。寫在這裡可以嗎？

……嗯。

我還想再問一個問題……

有沒有哪種樹木的纖維又長又有黏性呢？

還有我也聽說一年生的樹木最適合。

那麼年輕的樹沒什麼用，所以我們沒在進貨。

路茲，關於樹的名字與採集地點，能麻煩你記下來嗎？

因為我沒有自信能分辨出來。

好。

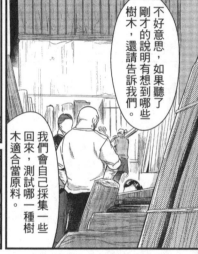

不好意思，如果聽了剛才的說明有想到哪些樹木，還請告訴我們。

我們會自己採集一些回來，測試哪一種樹木適合當原料。

最後還有一件事情。

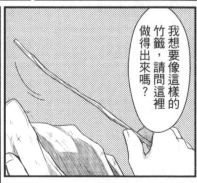

我想要像這樣的竹籤，請問這裡做得出來嗎？

這麼細膩的加工是工藝師的工作，

去找工藝師吧。

這上頭的波紋得刻出來嗎？

竹籤嗎……

叮

就像這樣，竹籤連在一起，用線把竹籤連在一起……

這委託還真麻煩，但要做是做得出來。

還有，我們也想請你製作「竹簾」，請問做得出來嗎？

我們是希望可以削直……

削成這副德行，確實不如花錢請人做。

スーッ

如果你們現在有時間去線舖，我可以幫你們挑選。

發亮

沒問題！

不過，首先要有耐用的線。

例如檳皮尼線。

喂，不要隨便答應！第一個倒下的人會是妳喔！

啊嗚！

看來梅茵今天又想被人抱著移動了呢。

嗚噎?!

にこ

笑咪咪

對不起 對不起

然後，一個半月後——

藍天！

白雲！

這正是造紙的絕佳好天氣呢！

路茲！

磅—！

……路茲？

抖抖

梅茵不行啦。

你沒事吧？至少幫你拿蒸籠吧？

雖然全都做成了路茲拿得動的大小，卻沒考慮到你會同時搬好幾個吧……

是啊……

總覺得可能還有事情沒考慮到呢⋯⋯

路茲，那是什麼？

你們要在森林做什麼啊？

我們要用鍋子和蒸籠做東西。

咦？要做什麼？

是好玩的事情嗎？

熱鬧

嗡譁

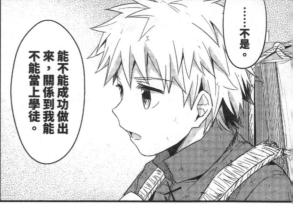

⋯⋯不是。

能不能成功做出來，關係到我能不能當上學徒。

？

路茲，加油喔！

所以別來打擾我們。

是喔，知道了。

啊～

ぐる
ぐる
轉
轉

辛苦你了。

要休息一下嗎？

想不到這麼重！

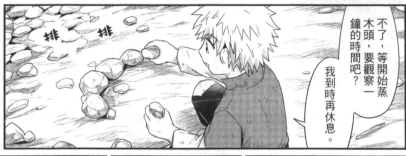

排　排

不了，等開始蒸木頭，要觀察一鐘的時間吧？

我到時再休息。

嘿咻

那我去砍木頭，梅茵就在這裡休息，順便顧鍋子吧。

ワツ

喀！

路茲一邊說，一邊還堆石頭做石灶，真是太厲害了。

完全不浪費時間。

在紙做好之前，妳要是病倒就麻煩了。

但你更需要休息吧？

妳可以在這附近撿撿樹枝，但不能過度勞動喔。

有什麼事情就大聲叫我。

知道了嗎？

知道了。

……

唧唧

要不要再撿點樹枝回去呢？

嗯？

那是什麼？

啪滋
啪滋

檢起

可以吃嗎？

還是能榨油呢？

ぐり戳
ぐり戳

發熱

じわ

……嗯？

好燙?!

好紅的果實。

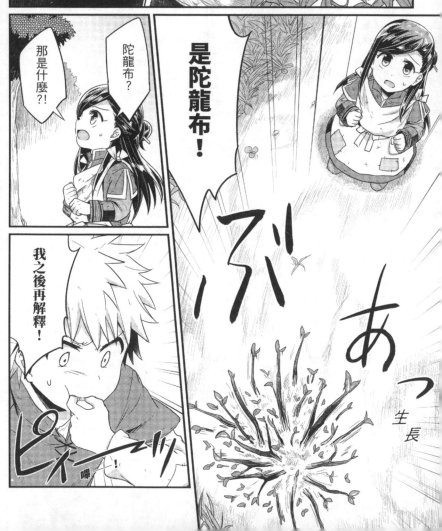

居然有這麼不可思議的植物……

沒再長出來了吧？

我想應該沒問題了。

說不定其他地方還會出現陀龍布，大家採集時要小心。

一有狀況就吹口哨吧。

好。

梅茵。

呼——

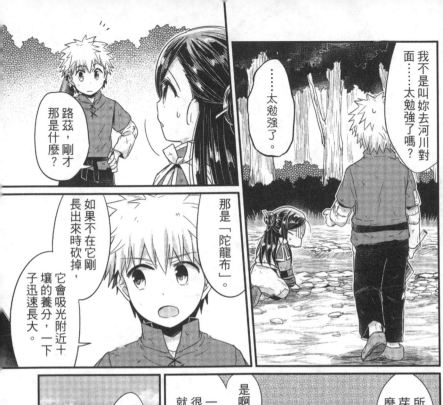

我不是叫妳去河川對面……太勉強了嗎？

……太勉強了。

路茲，剛才那是什麼？

那是「陀龍布」。

如果不在它剛長出來時砍掉，它會吸光附近土壤的養分，一下子迅速長大。

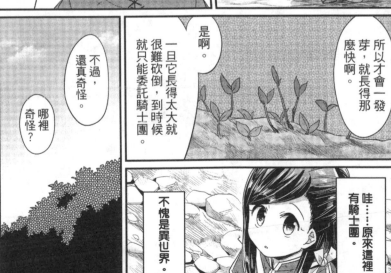

所以才會一發芽，就長得那麼快啊。

是啊。

一旦它長得太大就很難砍倒，到時候就只能委託騎士團。

哇……原來這裡有騎士團。

不愧是異世界。

不過，還真奇怪。

哪裡奇怪？

陀龍布現在就出現有點太早了。

一般都是進入秋天以後再過一段時間。

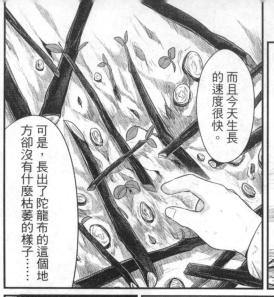

而且今天生長的速度很快。

可是，長出了陀龍布的這個地方卻沒有什麼枯萎的樣子……

什麼啊。梅茵都不覺得奇怪嗎？

是喔……

對喔。

梅茵是春天以後才能來森林的吧。

就算你說跟平常不一樣，我也分辨不出來。

因為我是第一次看到啊。

難得都砍下來了，要不要用這些陀龍布造紙呢？

反正數量還不少，又才剛長出來，纖維應該很柔軟吧……

グッ 咕

グッ 咕

說得也是。

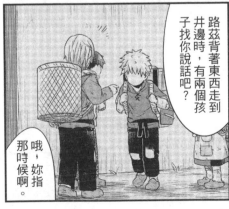

路茲背著東西走到井邊時，有兩個孩子找你說話吧？

哦，妳指那時候啊。

對了，今天早上為什麼那兩個孩子馬上走掉了呢？

嗯？

バラ 啪啦

バラ 啪啦

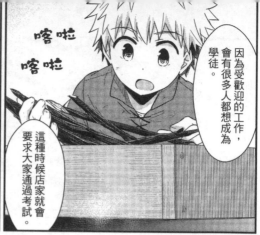

嗒啦
嗒啦

因為受歡迎的工作，會有很多人都想成為學徒。

這種時候店家就會要求大家通過考試。

就像我們現在造紙一樣。

哦……原來其他工作也一樣。

咚

所以大家都有默契，不可以去妨礙別人。

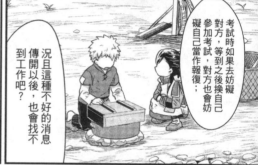

況且這種不好的消息傳開以後，也會找不到工作吧？

考試時如果去妨礙對方，等到之後換自己參加考試，對方也會妨礙自己當作報復，

ゴーーン
ゴーーン
噹———噹———

好，接下來放著蒸一陣子吧。

啪唧

啪唧

嗯嗯

果然不管在哪裡都一樣，熱門行業的競爭都非常激烈呢。

嗚噗！

あっ 冒起

むっ

這樣就可以了嗎？

我試著放進河裡，剝下樹皮吧。

撕開

啊，好厲害喔！

潺潺

涮涮涮涮

好冷！

啊──

那就不行了呢……

也要試試其他樹木才行。

這個搞不好不適合做紙耶！

陀龍布不知道什麼時候才會長出來喔。

ペかーっ 平滑

梅茵，今天不會再用到火了吧？

嗯。

接下來只要剝下樹皮就好，你可以熄滅火堆了。

那我去收拾鍋子，剝樹皮就交給妳了。

好～

啊～好重！

累死我了⋯⋯

辛苦你了。

黑色樹皮因為要完全晒乾，所以明天帶去森林，放在太陽底下晒乾吧。

滴答

滴答

那明天只要帶樹皮去森林，不用做其他事了吧？

那就能跟平常一樣採集了。

太好了。因為有很多東西得趁現在採集才行。

我也想採很多野菇。曬乾後用來煮湯！

繼續與料理奮鬥！

梅茵，妳先學會怎麼分辨野菇吧。

像妳剛才採回來的野菇，一半都有毒喔。

唔唔！

太陽公公萬歲

暖

洋洋

嗯。好像完全乾了呢。

啪啪

059

如果得走進河裡，其他樹木也要盡早處理才行。

啊……河水現在就很冰了吧。

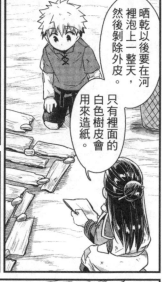

晒乾以後要在河裡泡上一整天，然後剝除外皮。

只有裡面的白色樹皮會用來造紙。

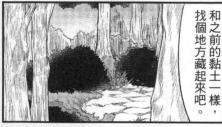

今天先砍好木頭，和之前的黏土一樣，找個地方藏起來吧。

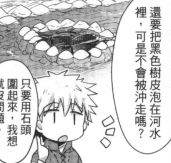

要是被山賊看上，把樹皮偷走怎麼辦？

妳在說什麼啊？

還要把黑色樹皮泡在河水裡，可是不會被沖走嗎？

只要用石頭圍起來，我想就沒問題。

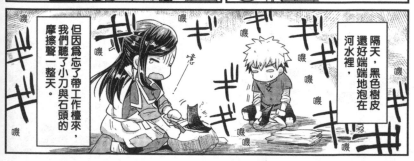

隔天，黑色樹皮還好端端地泡在河水裡，

但因為忘了帶工作檔來，我們聽了小刀與石頭的摩擦聲一整天。

060

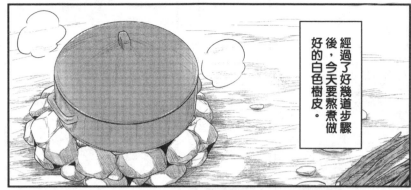

經過了好幾道步驟後，今天要熬煮做好的白色樹皮。

唔呵呵呵呵～

妳心情很好嘛。

因為一切都很順利啊。

開始造紙到現在已經快要十天了……果然工具齊不齊全很重要呢。

我覺得現在不管做什麼都會很順利！

妳要是再得意忘形，又會病倒喔。

握拳

今天妳絕對不能離開鍋子半步。

我知道啦！

咕

咕

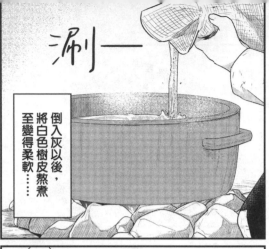

刷一

倒入灰以後，
將白色樹皮熬煮
至變得柔軟……

這段時間要
攪拌才行。

……啊。

這個步驟大概需
要兩到三小時吧？

煮上一鐘
就好了嗎？

嗯

咕 咕

用竹子
做棒子嗎？

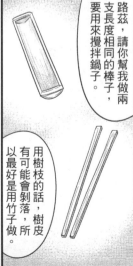

路茲，請你幫我做兩
支長度相同的棒子，
要用來攪拌鍋子。

用樹枝的話，樹皮
有可能會剝落，所
以最好是用竹子做。

不──又發現
少了東西了！

驚嚇

像這樣嗎?

給妳。

路茲,
謝謝你!

啊哈……

……妳拿著那種竹棒，攪拌得還真順手。

嗚喍?!

啊、

嗯。

對啊!我手很巧吧?

哦……

煮過的白色樹皮放進河裡浸泡一天以上後，今天開始要在倉庫造紙。

已晒乾

嘿唷

要做的張數不多，希望可以一鼓作氣完成去除雜質到抄紙這些步驟。

梅茵，

妳說的黏著劑是這樣嗎？

第十七話　路茲的梅茵

攪拌纖維時我再調整看看。

黏稠

嗯⋯⋯我想只要感覺有變黏就好了⋯⋯

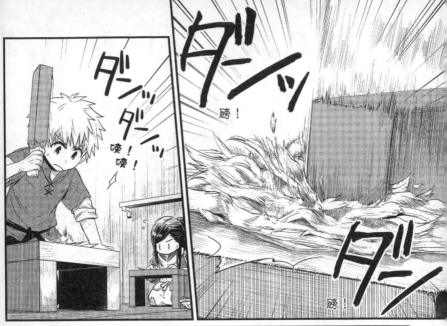

ダンッ
磅！

ダンッ ダンッ
磅磅！

ダーン
磅！

接著把水、搗爛的纖維，還有代替黏著劑的耶蒂露果實液攪拌在一起，紙漿就完成了。

ポイ
丟

ボチャ
噗咚

ボチャ
噗咚

挑揀 サッ

挑揀 サッ

記得用牛奶利樂包做再生紙時，差不多也是這種感覺吧？

呼～總算來到我熟悉的階段了。

妳真的知道怎麼做嗎？

……「什麼時候」？「在哪裡」？

發白

交給我吧！我以前有做過！

……什麼時候？在哪裡？

這是女孩子的秘密！

不可以追問啦！

這、這這、

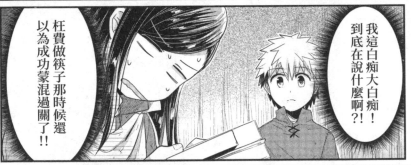

枉費做筷子那時候還以為成功蒙混過關了!!

我這白痴大白痴！！到底在說什麼啊?!

浸入
トプッ

啊、啊哈哈。

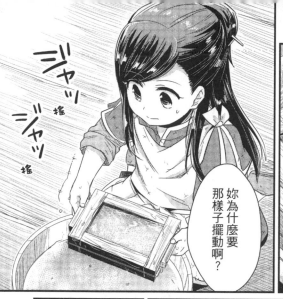

ジャッ
搖

ジャッ
搖

妳為什麼要那樣子擺動啊?

ザプッ
唰噗

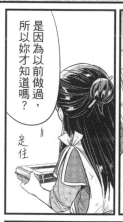

是因為以前做過,所以妳才知道嗎?

定住

サッ サッ

之後只要依據紙張的厚度與種類,重複做這個動作就好了。

哦……

因為這樣擺動以後,整張紙才會有一樣的厚度。

……

對、對了。

……嗯。

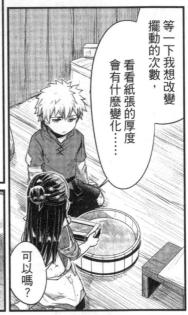

等一下我想改變擺動的次數，看看紙張的厚度會有什麼變化……

可以嗎？

總覺得……

我好像一直在挖坑給自己跳呢……

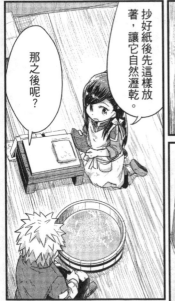

抄好紙後先這樣放著，讓它自然瀝乾。

那之後呢？

其實本來該把抄好的紙張疊在置紙板上，但因為還沒確定調配比例，還是分開來放吧。

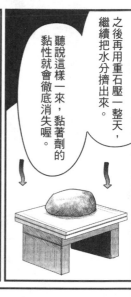

之後再用重石壓一整天，繼續把水分擠出來。

聽說這樣一來，黏著劑的黏性就會徹底消失喔。

哦……妳知道得還真清楚耶。

妳說妳做過是嗎？

嗚哇……路茲的眼神好可怕。

最糟糕的情況——

可是……

就是只要解放體內的熱意，讓它把我吞噬，消失在這個世上就好了。

最近我總覺得熱意的力量越來越強大了，所以應該不會花太久時間吧。

傷腦筋的是，現在會留下很強烈的這憾呢。

……在書做好之前，還能再爭取一些時間嗎？

好不容易快做好紙了，我很想在消失之前做出書來。

接下來，又過了好幾天讓人如坐針氈的日子。

和陀龍布不一樣，這種樹的纖維好難刮下來喔。

喂喂

喂……

喂……

什麼？

……算了。

等紙做好再說吧。

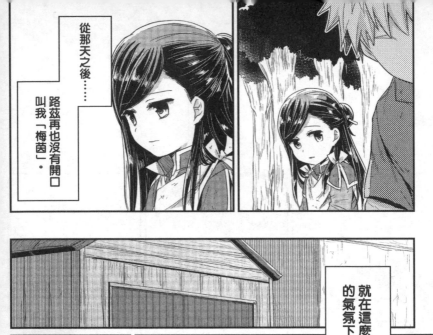

從那天之後……

路茲再也沒有開口叫我「梅茵」。

就在這麼尷尬的氣氛下……

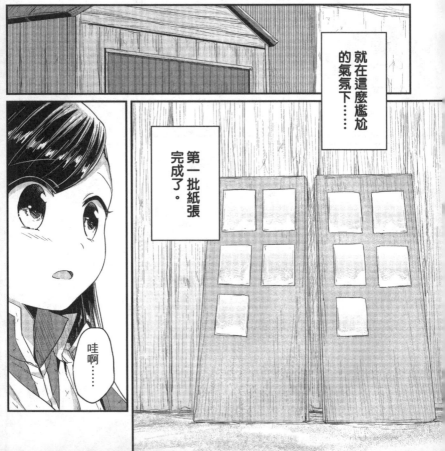

第一批紙張完成了。

哇啊……

真的變成紙了耶。

……我們成功了。

傍晚之前就會乾了。

乾了以後，要小心地撕下來別讓它破掉，到時候就完成了。

……所以現在這樣算是完成了吧？

我說過等紙做好以後，有話要問妳吧？

你要在這裡說嗎？

還是進去倉庫？

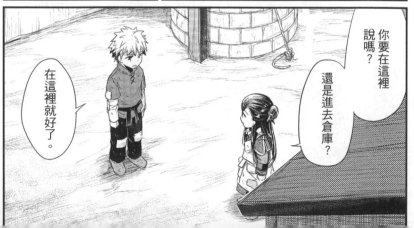

在這裡就好了。

……妳到底是誰？

那麼，你想問什麼？

一開始就是這麼難回答的問題呢。

而且在這個世界生活至今的我，也已經不再是本須麗乃了。

雖然我現在仍然認爲自己是本須麗乃，

但是看在旁人眼裡，我就只是梅茵。

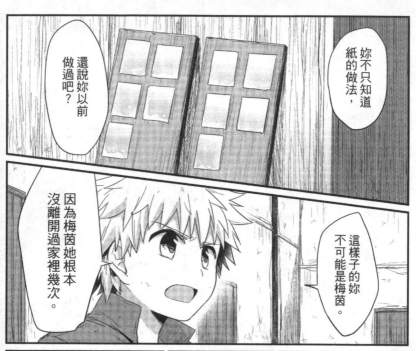

妳不只知道紙的做法，

還說妳以前做過吧？

這樣子的妳不可能是梅茵。

因為梅茵她根本沒離開過家裡幾次。

是啊。

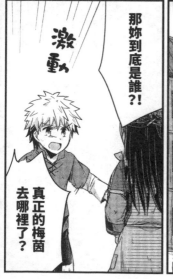

激動

那妳到底是誰？！

真正的梅茵去哪裡了？

原本的梅茵，真的是個什麼也不知道的孩子。

人間不值得的時候，就讓自己值得；
世界不夠溫柔的時候，就自己成為溫柔。

所有溫柔都是你的隱喻

不朽——著

誠品、博客來、金石堂
年度暢銷作家不朽第一本照片散文集

100幀治癒風景的定格。1過抵達溫柔的無悔寫征。35次晴雨過後的回首。不朽透過35篇全新創作的散文，分享最私密卻又真貼近、最勇敢的自己。縱經晴風雨雲，你曾羸眼得無所畏懼，也曾脆弱得不堪一擊，但又有什麼關係，這都是你。而一路上所有關於溫柔的練習，都只是為了證明——你值得。

願你以後每一次的變好，都不是為了別人。而是為了自己。願你終於在不再做別人眼中的你，只做自己世界裡的唯一……35次晴雨過後的回首，100幀治癒風景的定格。1過抵達溫柔的無悔寫征。不朽透過35篇全新創作的散文，分享最私密卻又真貼近、最勇敢的自己。縱經晴雨雲，你曾羸眼得無所畏懼，也曾脆弱得不堪一擊，但又有什麼關係，這都是你。而一路上所有關於溫柔的練習，都只是為了證明——你已經足夠溫柔。

也許愛不是熱情，也不是懷念，

不過是歲月，年深月久成了生活的一部份。

半生緣

【張愛玲百歲誕辰紀念版】

張愛玲——著

張愛玲不朽的文學世界，從《半生緣》開始！

一句「我們都回不去了」，揪盡千萬讀者的心！

很多年以後，曼楨總還記得那個奇令的冬天，和世鈞兩人在微明的火光中對坐。手中劇拿著藕吃，身上容著他的破舊絨線衫，特意買的紅寶石戒指，並不為她細細地織上一絡藕絲絨線。年少甜蜜的愛戀並不久長，而他將用餘生懷念不知道……年少甜蜜的愛戀並不久長，而他將用餘生懷念不

訟……

《半生緣》是張愛玲最膾炙人口的作品之一，萬水千山的愛情愛情裡蘊含複雜的人際和闇黑的人性。緣起緣滅，人聚人散，到歷劫歸來才明白，終究半生已蹉跎，徒留揪悶的遺恨。

那眼時的她選出

他顧眄地遷出

一絡舊秋秋線

雋永的哀樂和劫

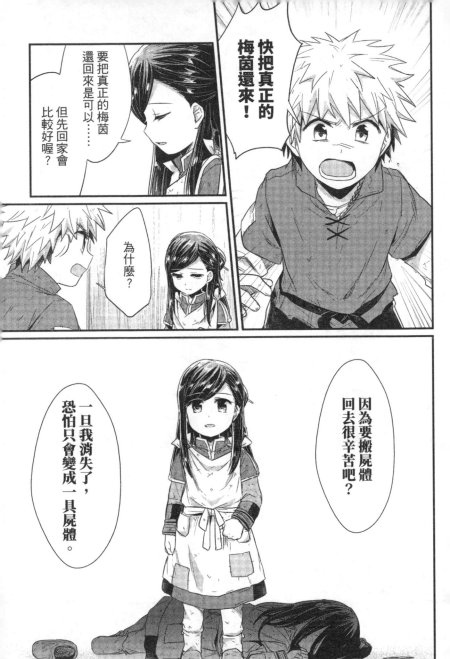

……！

妳……

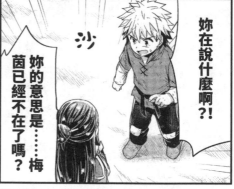

妳在說什麼啊?!

妳的意思是……梅茵已經不在了嗎?

沙

她不曾再回來了嗎?!

嗯，大概……

…………

那妳回答我這個問題！

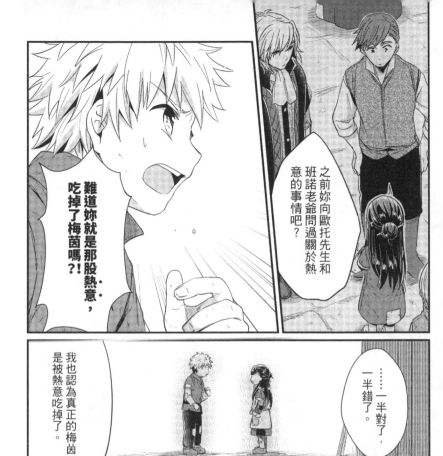

之前妳向歐托先生和班諾老爺問過關於熱意的事情吧？

難道妳就是那股熱意，吃掉了梅茵嗎？！

……一半對了，一半錯了。

我也認為真正的梅茵是被熱意吃掉了。

但是，我並不是那股熱意。

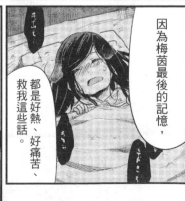

因為梅茵最後的記憶，都是好熱、好痛苦、救我這些話。

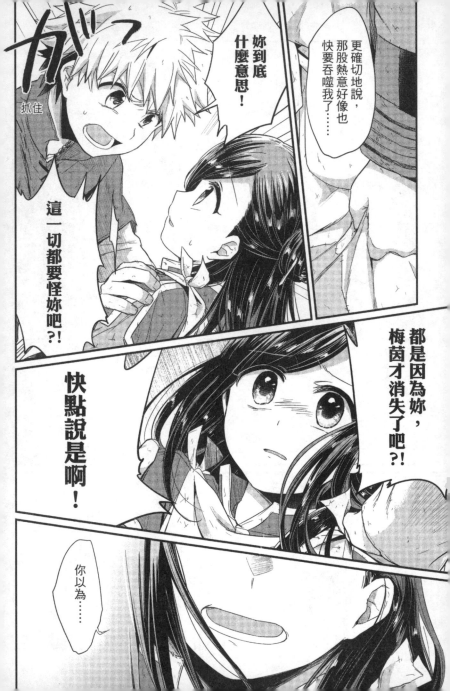

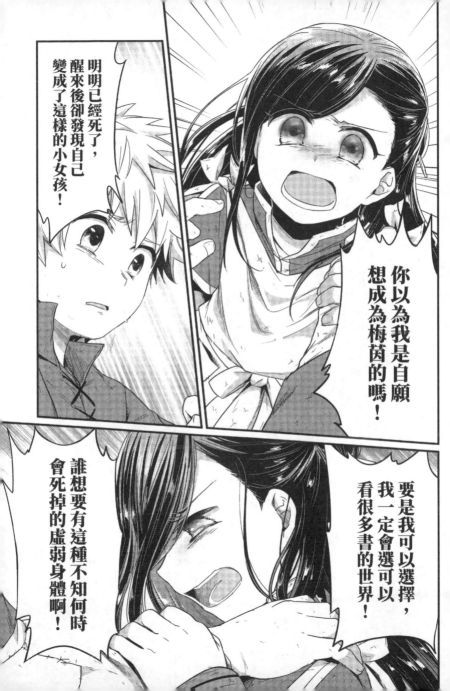

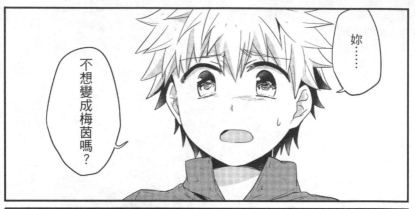

妳……

不想變成梅茵嗎？

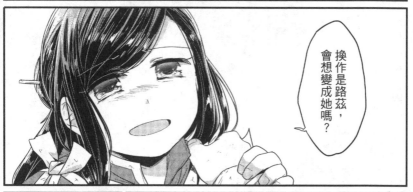

換作是路茲，會想變成她嗎？

……

隔天還會昏睡不醒喔？

一開始只是走出家門就氣喘吁吁，

妳也會和梅茵一樣被熱吃掉嗎？

嗯。應該會吧。

只要不用力去壓抑，

我感覺那股熱意好像會馬上擴散開來，把我吞噬掉。

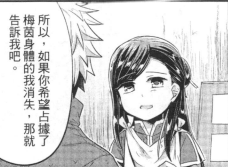

所以，如果你希望占據了梅茵身體的我消失，那就告訴我吧。

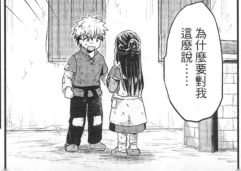

為什麼要對我這麼說……

因為如果不是路茲，我在更早之前就消失了吧。

你還記得嗎？木簡被媽媽燒掉的那一次，我病倒了吧？

那個時候我曾想過，就算被熱吞噬了也無所謂。

因為我對沒有書本的世界完全沒有留戀，再加上不管我怎麼努力也做不了書。

就覺得不如放棄吧。

就是在那時候吧，在我快被熱意吞噬的時候，我突然看見了路茲──

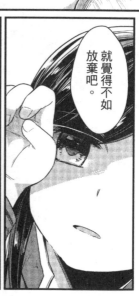

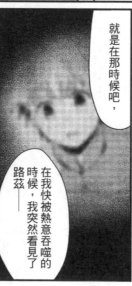

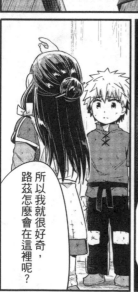

所以我就很好奇，路茲怎麼會在這裡呢？

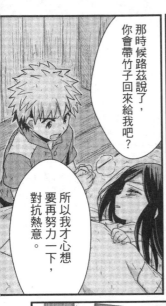

那時候路茲說了，你會帶竹子回來給我吧？

所以我才心想要再努力一下，對抗熱意。

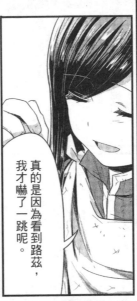

真的是因為看到路茲，我才嚇了一跳呢。

為了看清楚一點，我往全身使力以後，熱意就突然散去，我才醒了過來。

可是，竹子也被阿姨燒掉了吧？

嗯。

本來覺得就這樣死了也好⋯⋯

可是，我想起了和路茲的約定。

所以我再次對這一切感到厭煩，熱意又襲向全身。

約定？

就是把你介紹給歐托先生的約定啊。

呃啊，可惡！

路茲不是說你已經付了竹子當謝禮，要我快點恢復健康嗎？

我那麼說又不是要妳報答我……

雖然我也很想把書做出來……

但如果路茲希望我消失，我可以如你所願喔。

現在也做好了紙。

後來我們見到了歐托先生和班諾先生，我履行了約定，

妳是從什麼時候開始變成梅茵的？

……

……你覺得是從什麼時候？

我是從什麼時候開始，不再是你認識的梅茵呢？

……從妳戴了髮簪開始嗎？

……嗯。

答對了。

……家人都沒有發現嗎？

我想他們應該都覺得我很奇怪，但從來沒想過我不是梅茵吧。

那幾乎快一年了吧……

而且爸爸說過，光是看到我恢復健康，他就很高興了。

……是喔。

欸，路茲……

大步

大步

咦？

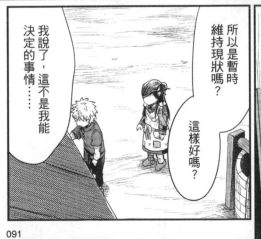

我說了，這不是我能決定的事情……

所以是暫時維持現狀嗎？

這樣好嗎？

不要問我，這是梅茵的家人要決定的事情。

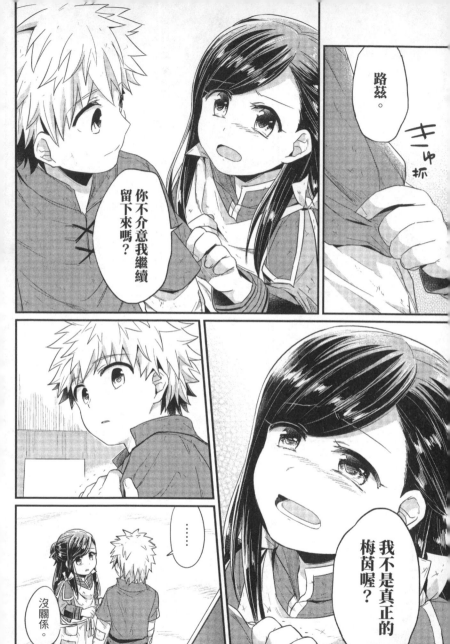

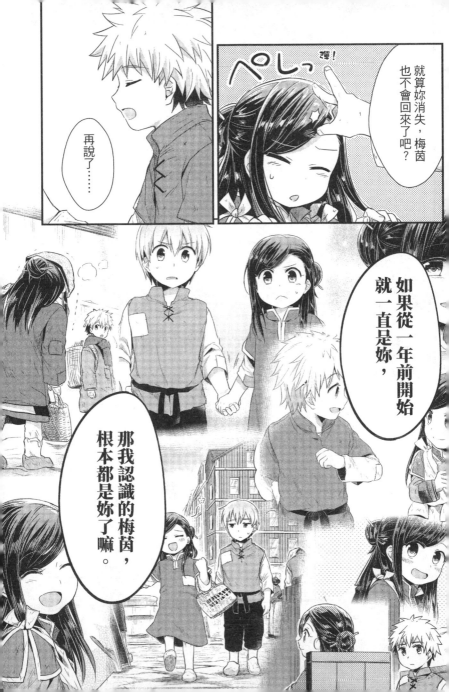

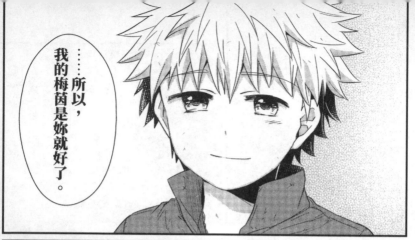

……所以，我的梅茵是妳就好了。

聽到路茲這麼說，我內心深處有什麼東西「喀恰」地銜接在一起。

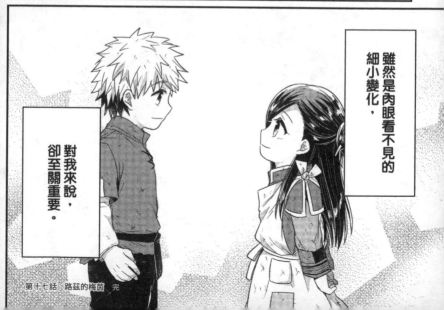

雖然是肉眼看不見的細小變化，

對我來說，卻至關重要。

第十七話 路茲的梅茵 完

小書痴的下剋上

下剋上

為了成為圖書管理員
不擇手段！

第一部　沒有書，
我就自己做！Ⅳ

重要的東西
要收到衣服底下
使用時再拿出來

ごめ
窓辛

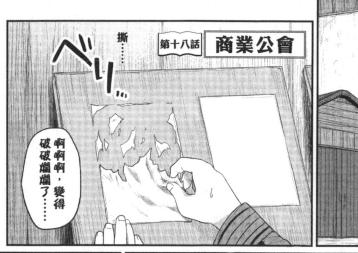

撕……

べり……

第十八話　商業公會

啊啊啊，變得破破爛爛了……

我這邊也是。

反正只能想到什麼都試試看了。

用陀龍布做的紙倒是十分成功呢……

是因為佛苓的纖維比陀龍布要短嗎？

該試著多加點黏著劑嗎？

嗶嘰

……又失敗了吧？

嗯。這次是裂掉，不是散開呢。至少沒辦法當成紙。

要是陀龍布能大量生產就好了……

唔——

不行啦！

只要有陀龍布的種子，不能想辦法種出來嗎？

別去找那種東西！妳想毀了整座森林嗎?!

但可以像上次一樣，剛發芽就大家合力砍掉啊。

我們根本不知道陀龍布什麼時候會長出來啊！

太危險了！

是喔。

所以那時候，我只是偶然撿到了快要發芽的種子吧。

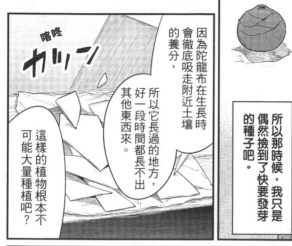

因為陀龍布在生長時會徹底吸走附近土壤的養分，

所以它長過的地方，好一段時間都長不出其他東西來。

這樣的植物根本不可能大量種植吧？

噯噯？！陀龍布有這麼危險嗎？！

可是上次並沒有出現這種情況吧？

所以我才說很奇怪啊。

因為我完全不知道陀龍布平常是什麼樣啊。

這樣聽來是不可能呢⋯⋯

妳快點記住這邊的常識啦。

拍

我會努力的。

不斷反覆實驗，成功用陀龍布以外的植物做出紙張時，秋天也漸漸步入了尾聲。

因為冬天的結算時期就要到了呢。

梅茵，妳出現真是太好了！

喀啦

喀啦

請問

歐托先生，

我想請你教我怎麼寫感謝函給班諾先生。

咦？

那想表達謝意的時候，該怎麼做才好呢？

商人一般都是從自己手邊的商品裡頭，贈送給對方他想要的東西。

感謝函？

貴族之間似乎會寫，但商人並不會特別寫感謝函喔。

因為太浪費紙了。

咚

咚

送你們兩人一起做的紙就好了吧？

揮揮

只要你們手上的商品具有價值，班諾的付出也有了回報。

商品啊……

嗯～～

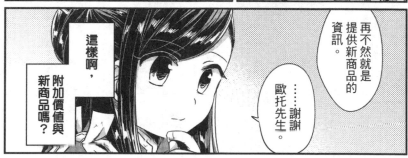

再不然就是提供新商品的資訊。

……謝謝歐托先生。

這樣啊，附加價值與新商品嗎？

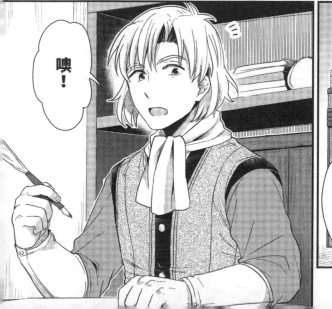

噢！

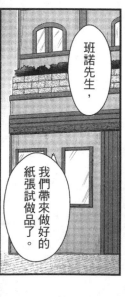

班諾先生，我們帶來做好的紙張試做品了。

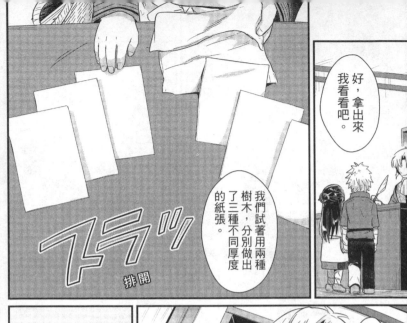

好，拿出來我看看吧。

我們試著用兩種樹木，分別做出了三種不同厚度的紙張。

ブラッ

排開

サラサラ

嘉嘉

嗯。

撕

摸……

すり..

……真的能寫字呢。

比起羊皮紙好寫許多，寫起來很流暢，只可惜墨水會有些暈開。

トン 咚

サレ寸

不過，也不算是太大的缺點……嗯。

請問……

笑

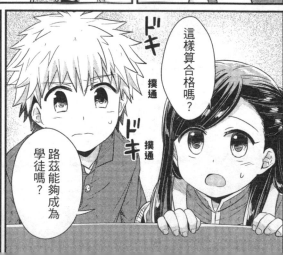

這樣算合格嗎？

路茲能夠成為學徒嗎？

ドキ 撲通

ドキ 撲通

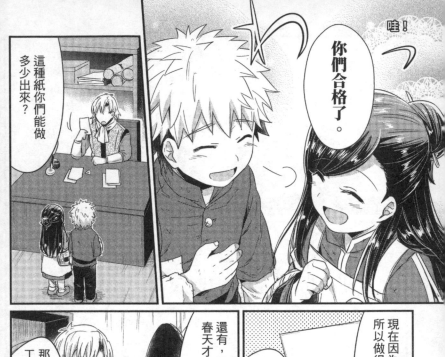

哇！

你們合格了。

這種紙你們能做多少出來？

現在因為只是試做，所以做得比較小張，

我想配合最常使用的紙張大小，重新訂做抄紙器。

那在春天來臨前準備好工具就可以了吧。

還有，接下來必須等到春天才能開始做紙。

因為目前已經採不到材料了。

再請馬克幫忙吧。

是！

品質的話是這邊比較好呢。

ト—ン
咚

窗窗
サラサラ

那張紙的原料是陀龍布喔。

陀龍布？！

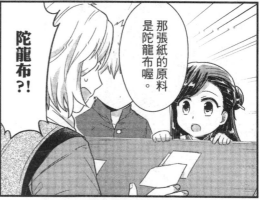

我們在森林採集時，

梅茵偶然發現了剛長出來的陀龍布，才有辦法採集到。

但因為平常很難取得，又不知道什麼時候會長出來，能做的機會不多吧。

嗯，不過，我想也是……陀龍布嗎？

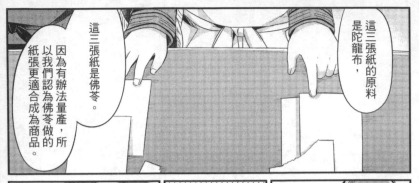

這三張紙的原料是陀龍布。

因為有辦法量產，所以我們認為佛菐做的紙張更適合成為商品。

這三張紙是佛菐。

感謝函？

雖然我寄過感謝函給上級貴族，自己倒沒收過呢。

我們試著做了特殊紙張。

喀沙喀沙

還有這個……是要給班諾先生的感謝函。

ぎょっ

吃驚

呵！

這樣一說，突然覺得自己的地位變得很高哪。

バサ

打開

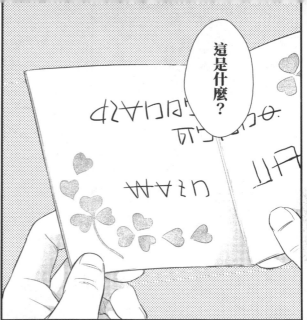

這是什麼？

我們在做紙途中加了勒科蘿絲。

你覺得如何呢？

勒科蘿絲是這時期隨處可見的雜草吧？

居然還能做出這種紙來……

看來成功地增加了商品的價值吧。太好了。

加在紙裡面還真漂亮。

應該會很受貴族夫人與小姐的歡迎。

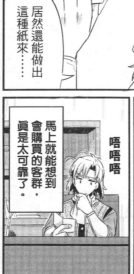

馬上就能想到會購買的客群，真是太可靠了。

唔唔唔

還有，這個算是感謝班諾先生願意先行投資的謝禮……

噢！

這是紙嗎？

ちょこん

小巧

這是用紙做的裝飾品，叫作「喜鶴」。

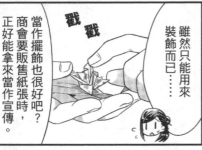

戳 戳

雖然只能用來裝飾而已……

當作擺飾也很好吧？商會要販售紙張時，正好能拿來當作宣傳。

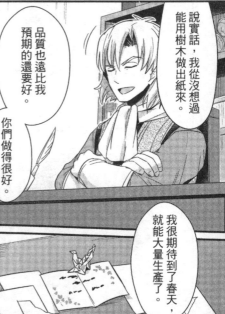

說實話，我從沒想過能用樹木做出紙來。

品質也遠比我預期的還要好。

你們做得很好。

我很期待到了春天，就能大量生產了。

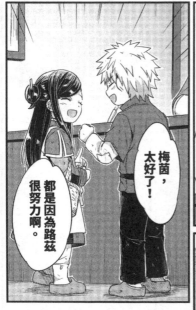

梅茵，太好了！

都是因為路茲很努力啊。

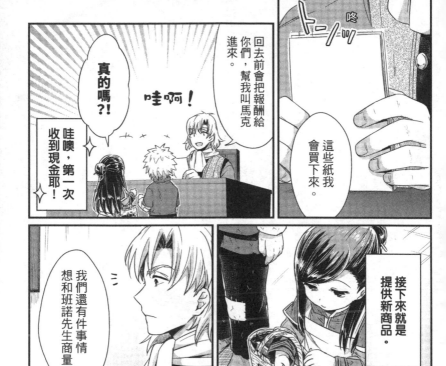

這些紙我會買下來。

咚

真的嗎?!

哇啊!

哇噢,第一次收到現金耶!

回去前會把報酬給你們,幫我叫馬克進來。

接下來就是提供新商品。

我們還有件事情想和班諾先生商量。

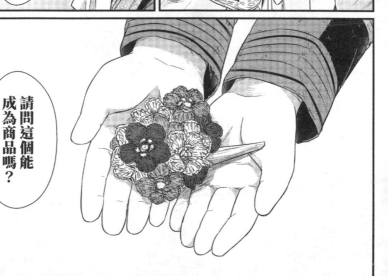

請問這個能成為商品嗎?

ギッ 喀

……咦?

為什麼露出這麼可怕的表情?

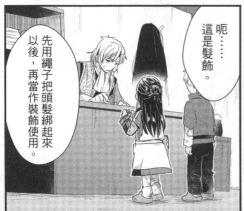

呃……這是髮飾。

先用繩子把頭髮綁起來以後,再當作裝飾使用。

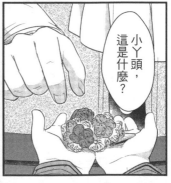

小丫頭,這是什麼?

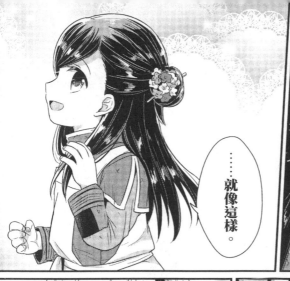

……就像這樣。

插上

……沒問題。

我想把髮飾當作冬天的手工活，但這種東西會有人買嗎？

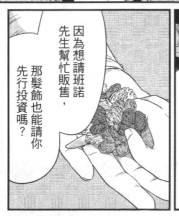

因為想請班諾先生幫忙販售，那髮飾也能請你先行投資嗎？

讓我看看。

啊

這是姊姊的髮飾，所以我會另外做新的。

然後也需要一些木頭。

我希望有越多種顏色的線越好……

妳需要哪些東西？

……唉。

木頭的部分由我來做。

……嗯，好吧。

因爲說好了「梅茵想的東西，都由路茲來做」，

啊！

最好也請路茲幫忙吧。

知道了。小丫頭，這髮飾是妳一個人做的嗎？

木頭部分我預計交給路茲，然後髮飾的部分我來做。

對吧？

哦、嗯。

拉

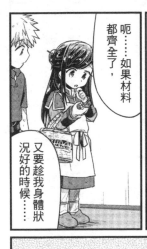

呃……如果材料都齊全了，又要趁我身體狀況好的時候……

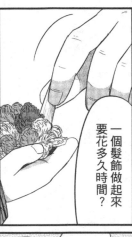

一個髮飾做起來要花多久時間？

花飾的部分只要我努力一點，大概是一天的時間……

木頭部分只要削直再磨平就好，應該一鐘的時間就能完成了。

嗯，那好。

嘻

接下來有時間和體力再走一段路嗎？

我問你們。

中央廣場

商業公會？

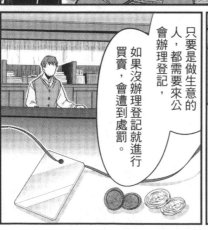

只要是做生意的人，都需要來公會辦理登記，

如果沒辦理登記就進行買賣，會遭到處罰。

商業公會負責發予許可證，商人才有辦法在城裡開店；

公會也負責懲罰做生意不老實的店家。

114

感覺是擁有很大權力的組織呢。

ギィッ
嘰

例如紙張和髮飾都必須先辦理登記，否則無法進行買賣。

所以是類似於與貿易有關的公家機關嗎？

他肯定又會藉機找碴。

……要是能順利辦理完登記就好了。

偏偏要和那個臭老頭打交道。

カッ
喀
カッ
喀

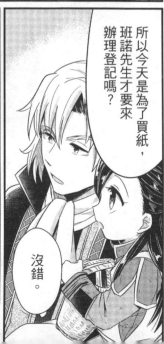

所以今天是為了買紙，班諾先生才要來辦理登記嗎？

沒錯。

嗚哇！

人擠

鼎沸

好多人喔……

我們不在二樓辦事。

從後面的樓梯去三樓吧。

ぐい

鑽

ぐい

鑽

116

因為市集快到了。

呼

我沒事……但這裡簡直像祭典一樣。

路茲，你沒事吧？

よろっ
蹣跚

幾位是要上三樓嗎？

二樓是申請在市場擺設攤位的地方……

旅行商人也要來這裡申請許可，才有辦法做生意。

等市集一結束，就會安靜下來好一段時間。

ガヤヤ 吵吵

ガヤヤ 鬧鬧

錦啷

請出示登記證。

我們總共三人上樓。

是。

パシ
啪

發

光

リ

ズッ
伸

118

スゥ゛ 消失°°°°°°

咦咦?!

發生什麼事了?!

消失了?!

這是魔導具。

路茲，別放開我的手。

會被彈開喔。

是、是！

緊握

魔法不是只有貴族大人能使用嗎？

コツ 噔

コツ 噔

通常這種組織的高層都與貴族有交情，

不少貴族只要覺得有利可圖，都會毫不猶豫地提供魔導具。

像之前簽訂魔法契約時也是，原來這個世界比我想像的還要奇幻嗎？

コツ 噔

但這裡的裝潢一看就知道是富裕階級。

珂琳娜夫人的房間也很漂亮……

讓人不由得有些畏縮呢。

ぎゅ 握

……是啊。

路茲，你冬季期間也要學會文字和計算才行喔。

那些孩子是商人學徒嗎？

班諾先生，您好啊。

本日前來要辦理什麼業務呢？

啊！

我要為這兩人辦理暫時登記——

那個難道是書架?!

別突然這麼大聲說話。

咚——

那裡沒有書，只有木板和羊皮紙。

等申請完了妳就可以過去看。

反正得等很久。

哇啊！

真的嗎?!

萬歲——！

......妳有興趣嗎？

非常有！

握拳

拉

梅茵，冷靜一點。

妳太激動了。

那怎麼行！

在看到之前妳就會先暈倒喔。

分別是梅茵與路茲。

抱歉。

我要為這兩人辦理暫時登記。

暫時登記？

但這兩位不是班諾先生的孩子吧？

……那請容我詢問幾個問題。

嗒答

不是。

但他們需要辦理登記。

快點處理吧。

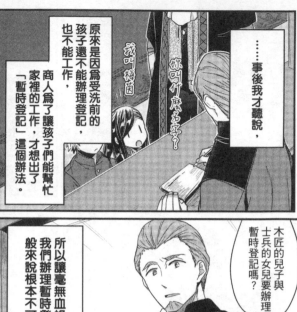

……事後我才聽說，

你叫什麼名字？

我叫梅茵

原來是因為受洗前的孩子還不能辦理登記，也不能工作，

商人為了讓孩子們能幫忙家裡的工作，才想出了「暫時登記」這個辦法。

問題要是問完了，就快點處理吧。

瞪──

木匠的兒子與士兵的女兒要辦理暫時登記嗎？

所以讓毫無血緣關係的我們辦理暫時登記，一般來說根本不可能。

上頭擺的都是開店需要知道的規定和這一帶的地圖，

還有貴族年鑑吧。

班諾先生，等待期間我可以去看看書架嗎？

嗯。

……那麼請在那邊稍候。

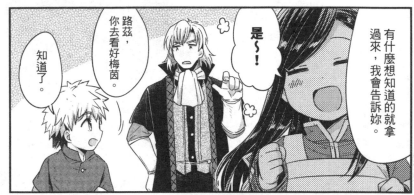

有什麼想知道的就拿過來，我會告訴妳。

是～！

路茲，你去看好梅茵。

知道了。

哇啊！

是地圖！

パサ

啪沙

嗯？

有商業法規和貴族年鑑……

都是實用類的資料呢。

跳

ぴょんっ

好痛喔⋯⋯

笨蛋。誰教妳這麼興奮地用力坐上來。

叩

ブリっ

重新打起精神

啪沙

パサッ

班諾先生，我們這座城市在哪裡呢？

早知道這只是一張鋪了布的長椅，我才不會這麼坐呢。

嗚嗚

因爲我還以爲像沙發一樣，底下有彈簧嘛。

126

這裡，

「艾倫菲斯特」。

領主大人的姓氏就是城市的名字。

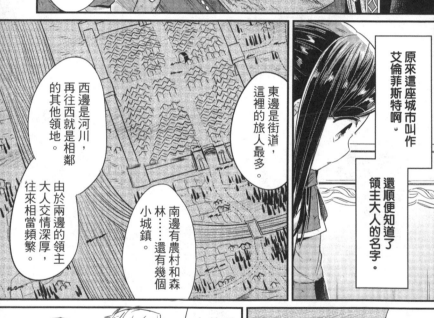

原來這座城市叫作艾倫菲斯特啊。

還順便知道了領主大人的名字。

東邊是街道，這裡的旅人最多。

西邊是河川，再往西就是相鄰的其他領地。

由於兩邊的領主大人交情深厚，往來相當頻繁。

南邊有農村和森林……還有幾個小城鎮。

不過，以後你們就算會離開城市去採買物品，

大概也不會跑到這張地圖以外的地方吧。

那北邊這片空白呢？

那是領主大人所在的貴族區。

嘀咕

⋯⋯咭！

我就知道。

公會長說想見您一面。

班諾先生，

嘰 ギィ

公會長？

不知道是什麼樣的人呢？

公會長的辦公室在四樓。

這邊請。

那個臭老頭……

噴！

你們兩個，走吧。

聽好了，你們絕對不能多嘴。

？

是。

捲捲

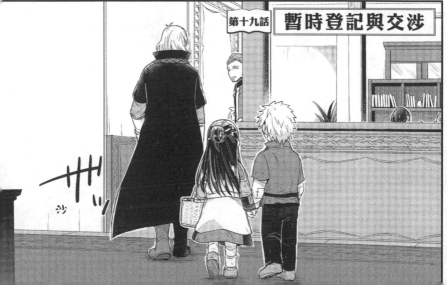

第十九話 暫時登記與交涉

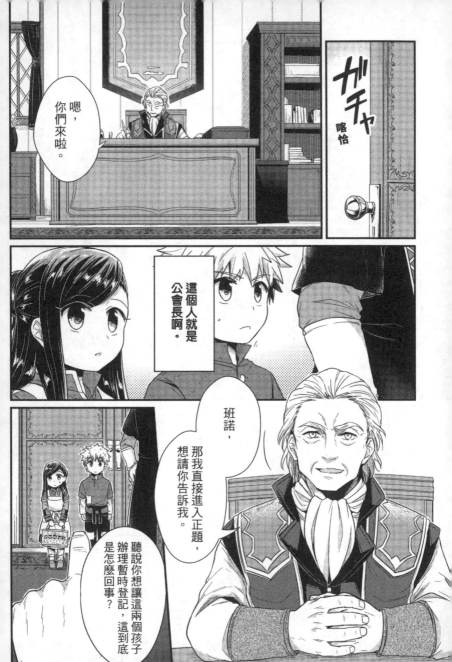

居然要讓兩個沒有血緣關係的孩子辦理暫時登記，這在艾倫菲斯特可是史無前例。

如果不說清楚你的目的，我無法同意他們辦理登記。

言下之意，是公會長想知道他們帶了什麼東西過來嗎？

嗯，是啊。

有些東西，也許由其他店家來販售會更適合。

……意思是如果能賺錢，想直接搶過去嗎？

臉上雖然在笑，眼裡卻完全沒有笑意。

因為現在你的商會擴張得有些太快了。

131

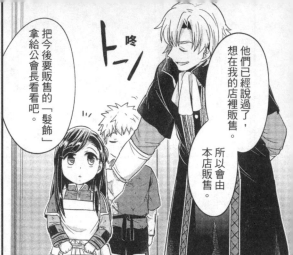

他們已經說過了，想在我的店裡販售。

所以會由本店販售。

把今後要販售的「髮飾」拿給公會長看看吧。

……是。

所以賣紙這件事還不打算公開囉？

翻找
ゴソ

就是這個。

ブツ
遞

這是……

132

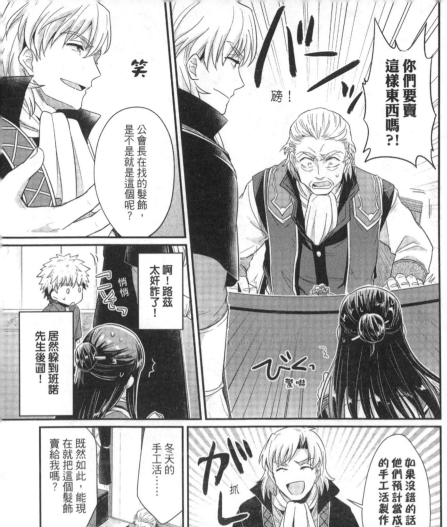

笑

公會長在找的髮飾，是不是就是這個呢？

バーン

磅！

你們要賣這樣東西嗎？！

啊！路茲太奸詐了！

悄悄

居然躲到班諾先生後面！

如果沒錯的話，他們預計當成是冬天的手工活製作。

ガシ

抓

啊嗚！

既然如此，能現在就把這個髮飾賣給我嗎？

冬天的手工活……

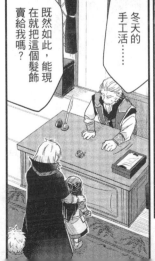

びく、

驚嚇

不不、不行！

這個是我為多莉做的！

這個不能賣！

如果公會長願意再多出點錢，我們可以優先為你製作。

這個嘛，我想想……

我出這個價碼。

沒錯吧，梅茵？

……啊，原來如此。

若從現在開始製作，絕對能趕上令孫女冬天的洗禮儀式。

梅茵，妳說呢？

班諾先生說得沒錯！

班、

身為公會長，理應最了解城市裡有哪些商品在流通，卻怎麼也找不到髮飾，想必心急如焚吧。

多半是在夏天的洗禮儀式上看見了多莉的髮飾，孫女才說她也想要一樣的東西吧。

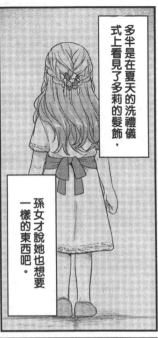

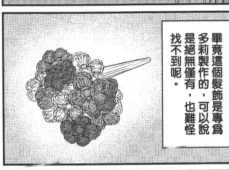

畢竟這個髮飾是專為多莉製作的，可以說是絕無僅有，也難怪找不到呢。

現在時間只剩下一個月了，趕得出來嗎？

要做新的是沒問題，應該趕得出來。

只不過，因為這兩人不能辦理登記，就算做好了也沒辦法販售，真是可惜啊。

路茲，對吧？

嗯，沒問題。

阿阿阿

搓

搓

唔��⋯⋯！

那麼等辦理完暫時登記後，我再下訂單吧。

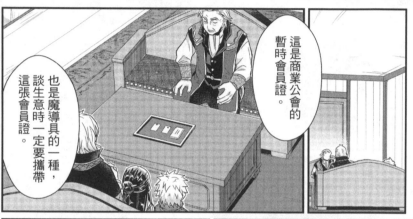

這是商業公會的暫時會員證。

也是魔導具的一種，談生意時一定要攜帶這張會員證。

哇�⋯⋯是用哪種金屬製成的呢？

閃亮キラッ

你們兩人的會員證資格相當於店家的學徒，所以也能上三樓來。

詳細的使用方式再問班諾吧。

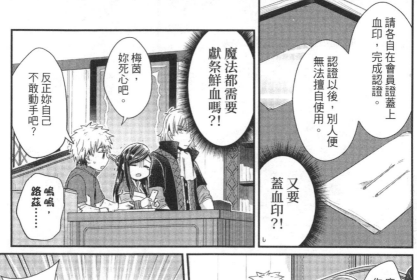

請各自在會員證蓋上血印，完成認證。

認證以後，別人便無法擅自使用。

又要蓋血印?!

魔法都需要獻祭鮮血嗎?!

梅茵，妳死心吧。

反正妳自己不敢動手吧？

嗚嗚，路茲……

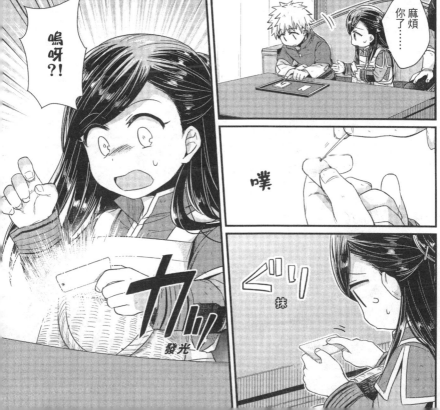

麻煩你了……

嗚呀?!

噗

抹

ぐり

カリ

發光

這下子登記就結束了。

撲通
撲通

發光

那麼事不宜遲，馬上來談生意吧。

我想請你們在冬季的洗禮儀式前製作一個髮飾。

請問要什麼顏色的花呢？

呃……

像是令孫女喜歡，或是適合她髮色的顏色……

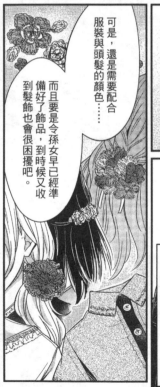

可是，還是需要配合服裝與頭髮的顏色……

而且要是令孫女早已經準備好了飾品，到時候又收到髮飾也會很困擾吧。

這種事我不清楚，和剛才的髮飾一樣即可。

我希望能保密，給她一個驚喜。

就是這個！讓人哭笑不得的驚喜！

嗚哇～

如果不是平常就很了解對方的喜好，驚喜禮物的難度可是非常高！

您不覺得比起驚訝，看到她開心的笑臉會更好嗎？

既然要重新製作一個髮飾……

嗯哼，原來如此……

妳說妳叫梅茵吧？

若能照著本人的要求贈送禮物給她，她也會更加珍惜喔。

要不要來我店裡？

不行！

くわっ

激動

我們商會的規模比班諾那裡更大，做生意也很多年了。

條件很不錯喔？

既然妳尚未受洗，也能成為我們商會的學徒。

如何？

壓力

呃……

我對班諾先生還有回報不完的恩情。

那我代替妳償還。

咦咦?

梅茵,妳要明明白白地回答公會長。

我、我我、

我拒絕!

說妳拒絕。

哼

畢竟有可怕的監視員在,也不敢說出真心話吧。

這樣啊。

真遺憾,這次我就放棄吧。

那妳就親自問問我孫女芙麗妲有什麼要求吧。

時間訂在明日可以嗎？

請問……班諾先生能一起同行嗎？

嗯？

很不巧，明天班諾與我都要開會。

況且女孩子們要見面，也不需要有破壞氣氛的大叔跟在旁邊吧？

說得也是呢，畢竟都是小孩子。

咦？我說錯什麼話了嗎？

獨自一人前往很危險嗎？！

嘖！

呼？

抓
ばっ

路、路茲也是製作髮飾的人，他可以一起去吧？！

而且也都是小孩子！

……嗯，好吧。

那麼明日第三鐘的時候，芙麗姐會在中央廣場去接你們。

我知道了。

起身

好，那回去吧。

打擾了。

哦？

看樣子是順利辦完登記了吧。

嗯。

你們回來啦。

今天多虧了梅茵，可以說是大獲全勝。

這可真難得。

一直與帶著恐怖笑容的人交談，現在看到馬克先生的笑容，有種被治癒的感覺呢。

呼～

？

不過，梅茵也因此被那個臭老頭盯上就是了。

這邊請。

關於試做紙張的結算，我已經做好準備了。

ギィッ

嘰

這可就棘手了呢。

啊?

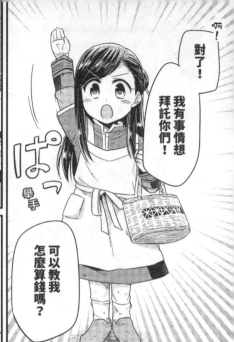

啊!

對了！我有事情想拜託你們！

可以教我怎麼算錢嗎？

其實是我目前為止都沒碰過錢……

還沒辦法把數字和貨幣連結在一起。

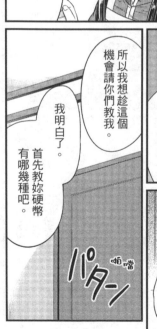

所以我想趁這個機會請你們教我。

我明白了。首先教妳硬幣有哪幾種吧。

パターン

啪噹

妳說妳從沒碰過錢……

以妳這個年紀，這樣算很正常吧？

不對，這根本不正常吧？

……對喔。梅茵甚至沒有出門幫忙買過東西。

因為會半路暈倒。

啊……

……嗚嗚。

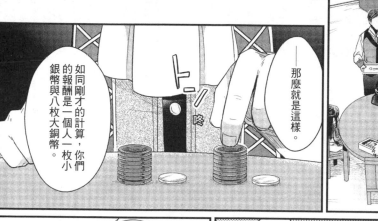

那麼就是這樣。

如同剛才的計算，你們的報酬銀幣與八枚大銅幣是一個人一枚小銀幣。

拿到現金以後如果不知道該如何保管，可以透過會員證存進商業公會。你們想怎麼做？

所以會從你的報酬中再扣掉兩枚大銅幣。

路茲還有石板與石筆的費用，這部分要從你個人的報酬中扣除。

點頭

冬季期間要好好學習。

剩下的大銅幣請直接給我，我要交給母親。

那我要把小銀幣存起來。

我想先把錢存起來，以後才能買書。

哦……原來商業公會也有類似銀行的功能啊。

嗶！

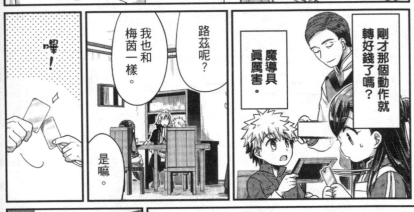

嗶！

剛才那個動作就
轉好錢了嗎？

魔導具
真厲害。

路茲呢？

我也和
梅茵一樣。

是嘛。

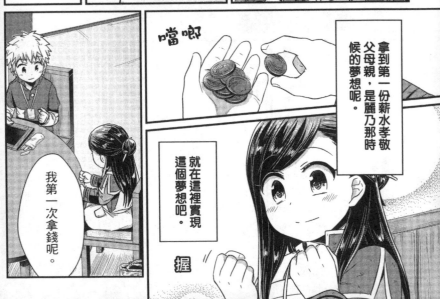

噹啷

我第一次拿錢呢。

拿到第一份薪水孝敬
父母親，是麗乃那時
候的夢想呢。

就在這裡實現
這個夢想吧。

握

這些是我們賺來的錢吧？

嚐啷

ちゃり

等到了春天，我們再做很多的紙拿來賣吧！

現在可不是鬆懈的時候！

你們明天還有一場惡戰！

指

呵呵

像那個老爺爺嗎……？

妳聽好了。芙麗姐是那個臭老頭最寵愛的孫女，

我還聽說在幾個孫子裡面，就屬她最像臭老頭。

咦？

可是我們都是小孩子，對方還是小女孩喔……

147

要是梅茵又像今天一樣差點被拉攏過去，你一定要阻止她。

路茲。

是。

知道了嗎？

嗯⋯⋯

和公會長不一樣，對象是個還沒受洗的小女孩耶？

好！

有必要這麼警戒嗎？

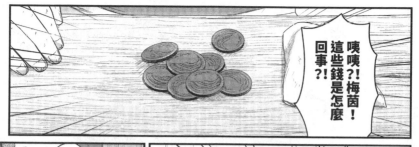

咦咦?!梅茵!這些錢是怎麼回事?!

我把做好的紙賣給了班諾先生喔。

紙?

對。

很快就要準備過冬了吧?

這些錢拿去貼補家用吧。

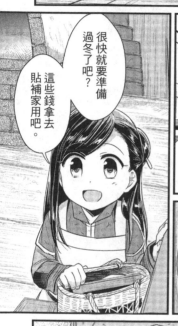

我和路茲在森林一起做了紙喔。

怎麼啦?怎麼啦?

這麼說來,你們兩個人的確一直在忙什麼事情呢。

梅茵真努力呢。

梅茵真了不起。

摸

なで

雖然不知道是怎麼回事，但梅茵真是了不起！

謝謝爸爸。

好痛喔～

摸頭摸頭摸頭

啊，對了對了。

明天第三鐘的時候我要去中央廣場。

用這些錢去買一些蜂蜜吧？

耶～！

有什麼事嗎？

嗯。

我和路茲要與購買髮飾的女孩子見一面。

得找件乾淨的衣服才行呢。

噠噠噠噠

……又是路茲？

妳最近會不會太常和路茲一起行動啦？

爸爸很寂寞喔

隔天

沒問題嗎？

對喔。忘記問芙麗姐小姐有什麼特徵了⋯⋯

對方會開口叫我們吧？

梅茵的髮簪很特別，一定認得出來啦。

而且要是真的不知道，再問她爺爺就好了吧。

說得也是呢。

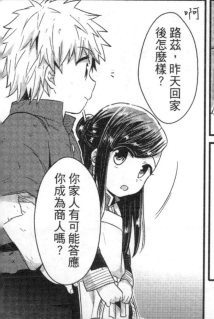

啊

路茲，昨天回家後怎麼樣？

你家人有可能答應你成為商人嗎？

……不好說。

他們雖然很高興我賺了錢，但還是不贊成我當商人。

告訴老爸我賣了自己做好的紙以後，他甚至叫我成為做紙工匠。

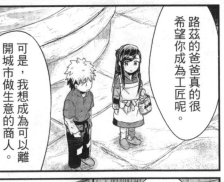

路茲的爸爸真的很希望你成為工匠呢。

可是，我想成為可以離開城市做生意的商人。

等紙張可以大量生產，我想交給其他人來做紙，自己開始做書。

因為書不增加就開不了書店，想成立圖書館更只是痴人說夢。

嗯。

梅茵也不是只想做紙而已吧？

紙張開始量產後，要製作印刷機……

這條路還很漫長呢。

昨天我看到商業公會裡面的書架，

我想會買書的，都是識字的有錢人吧？

那我可以和梅茵一起開書店喔。

那以後如果開書店，不就能去各個城市向貴族兜售了嗎？

像是地圖上隔壁貴族領地的領主。

……這樣也不錯呢。

對吧？

妳不覺得是好主意嗎？

路茲……

那個時候，他一邊看著地圖，一邊在思考自己想做什麼吧。

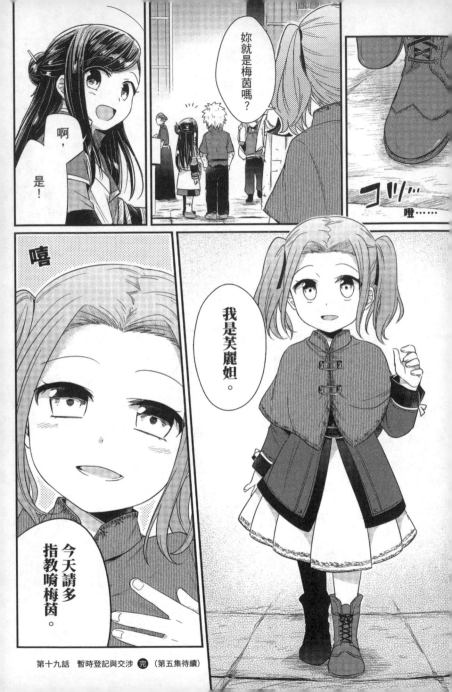

妳就是梅茵嗎？

啊，是！

咦……

嘻

我是芙麗妲。

今天請多指教唷梅茵。

小書痴的下剋上

為了成為圖書管理員
不擇手段！

第一部　沒有書，
我就自己做！IV

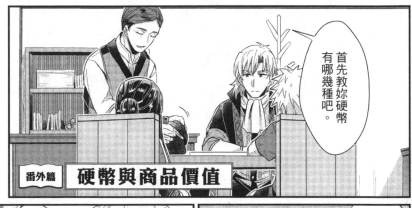

首先教妳硬幣有哪幾種吧。

番外篇　硬幣與商品價值

一整塊羊皮紙是一枚小金幣。

這樣一枚小銅幣是十里昂。中間有個小孔的中銅幣是一百里昂；

大銅幣是一千里昂，小銀幣是一萬里昂。

小銅幣 ＝10里昂

中銅幣 ＝100里昂

大銅幣 ＝1000里昂

小銀幣 ＝1萬里昂

大銀幣 ＝10萬里昂

一般常用的契約書大小要一枚大銀幣。

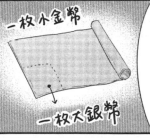

一枚小金幣

一枚大銀幣

再往上依序是大銀幣、小金幣與大金幣。

小金幣 ＝100萬里昂

大金幣 ＝1000萬里昂

像羊皮紙若是這樣的大小，差不多要兩枚的小銀幣。

トン 咚

＊不滿十里昂的商品會在結算時用小東西或食物作交換。

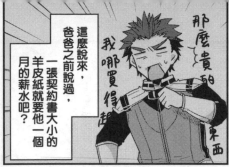

那麼貴的⋯⋯東西

我哪買得起

這麼說來，爸爸之前說過，一張契約書大小的羊皮紙就要他一個月的薪水吧？

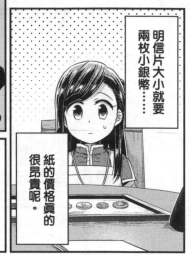

明信片大小就要兩枚小銀幣⋯⋯

紙的價格真的很昂貴呢。

這次先以羊皮紙為基準訂定價格。

從中再扣掉三成的佣金。

品質較好的陀龍布紙則是四枚小銀幣。

佛苓紙一張兩枚小銀幣，

佛苓：兩枚小銀幣
陀龍布：四枚小銀幣

5成	3成	2成
成本	佣金	梅茵&路茲的報酬
	奇爾博塔商會的手續費	

剩下兩成就是你們的報酬，如何？

還有，試做品完成前的先行投資與今後需要的抄紙器要另外計算。

抄紙器的費用當作是成本，占售價的五成，會分幾次扣款。

158

……

是的，這樣沒有問題。

路茲。

那麼三張佛苓與三張陀龍布，你算得出總共多少錢嗎？

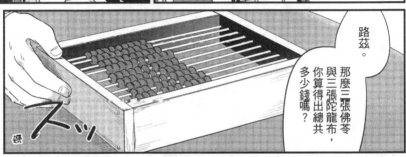

スッ

呃……

梅茵呢？

「三三六還有三四十二」，所以總共是十八枚小銀幣。

？？

佛苓是兩枚小銀幣，陀龍布是四枚小銀幣……

ぱち

ぱち

兩位數以上的計算太難了嗎？

消沉……………

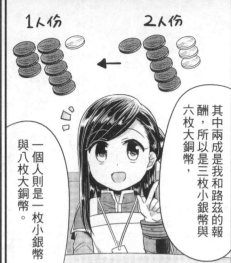

其中兩成是我和路茲的報酬，所以是三枚小銀幣與六枚大銅幣，

一個人則是一枚小銀幣與八枚大銅幣。

噢⋯⋯

1人份　　2人份

答對了。

居然不用計算機就能馬上計算出來，太厲害了。

至於我，必須學會怎麼使用計算機呢。

要盡量融入周遭環境才行。

冬季期間努力學習吧。

嗯！

路茲。

現在你自己有錢了，再不願意也要學會計算喔。

嗚嗚⋯⋯

對了。

請問芙麗姐姐的髮飾是用多少錢接下了委託呢？

我不知道公會長那時的手勢是指多少。

老頭的手勢是指三枚小銀幣。

我再提高了一點，變成四枚小銀幣。

等⋯⋯

咦咦？！

喀答

做好後既能宣傳你們冬天的手工活，也關係到往後的銷量。

做得精美一點啊。

呵

這價格也訂得太高了吧！

現在正是繁忙的時期，卻要求你們提早製作冬天的手工活，屆時冬季的洗禮儀式又能比任何人更早戴上髮飾，在罪惡感與優越感的雙重加持下，這個價格合情合理。

所以妳不用太在意。

那個，不能再改一下金額嗎……

妳以為我會對那個臭老頭這麼好嗎？

不，完全不會。

ギッ！瞪！

聽好了。

能讓對方掏出錢來的時候，要能拿多少就拿多少。

ニッ嘻

不不不。

考慮到成本，這樣還是太黑心了吧？

嗚～

拜託饒了我吧！

END

162

工藝師學徒賽格

香月美夜

摩擦著竹南的「咻咻」聲規律且不間斷地響起。比我資深的學徒阿斯特手很巧，非常擅長用竹南這種樹木製作椅子，連師傅都會把工作交給他。

阿斯特正在編製的竹南椅，因為淋到水後很快就乾了，通常都會放置在用水的地方使用。我們工坊做的椅子大多都進了飲食店家的廚房，但聽說其他工坊製作的椅子，會有富豪和貴族大人在沐浴時使用。

「賽格，你別顧著看我，先學會怎麼編那個籃子吧。」

竹南的摩擦聲停了下來，緊接著阿斯特向我這麼喊道。我恍然回神，低頭看向自己的雙手。我手上拿著不知道是何人製作的提籃，還有準備好要用來編織相同籃子的拔楠子。

大概是打算休息一下，阿斯特脫下皮革手套。他擦了擦汗，拿起皮袋喝水，往我這邊走來，瞥了一眼我毫無進度的雙手。隨後，他舉起了師傅要我當範本照做的提籃，目不轉睛地來回端詳。

阿斯特正在打量的那個提籃做得非常精緻，難以相信是婦人們做的冬天手工活。因為當冬天的手工活做籃子時，外行人往往只重視數量，根本不會花心思編出這種連工藝師學徒都能拿來當範本的圖案。更別說上頭的編法連這一帶的工藝師也沒見過，大家都很好奇到底是誰做的。

「阿斯特，你看了有什麼感想？雖然師傅說這是外行人做的，但可以編出這種圖案，我一點也不覺得是外行人啊。」

再說句老實話，這個人編的提籃比身為工藝師學徒的我還要精美，我實在不想承認對方是外行人。但聽到我這麼問，阿斯特只是果斷回道：

「師傅說得沒錯，這絕對是外行人的作品。雖然圖案這邊編得很熟練，但孔目太鬆了。而且，她編籃子的力道並不是從頭到尾都一樣。我在猜這個編籃子的人可能沒什麼力氣吧？明顯是外行人，連外行人都編得出這種籃子了，你再拿不出能贏過這個籃子的水準，接下來的契約就危險了喔。」

學徒契約都是三年。如果沒能在這段時間內讓師傅認可自己的手藝，就無法更新契約，即使換到其他工坊也不會被重用。一年後就要更新契約的我拿起拔楠子，被阿斯特說的話嚇出一身冷汗。聽說這種有圖案的提籃還賣給了富裕人家的夫人，所以我一定要做一個出來，得到師傅的認可。

「賽格，剛才有客人來找師傅吧？你知道是誰嗎？」

阿斯特問，但我搖搖頭說：「不知道。」因為師傅很少允許我出現在客人面前。剛才也是客人一進來，他就要我進來裡頭待著。如果是常客，偶爾還會交給我接待，但師傅還不准我接待新客人與重要的老主顧。

「我只知道是沒見過的客人，而且是很奇怪的組合。一個是穿得很氣派的有錢大叔，另外兩個是看起來和我們差不多、穿著破爛衣服的小孩子。」

「嗯……確實是很奇怪的組合。師傅和這幾個客人出門了嗎？」

我點一點頭，說師傅他們去了線舖。阿斯特環抱手臂，低著頭若有所思，咕噥說：「是訂做了什麼新東西嗎？」

「你怎麼知道客人是訂了我們沒做過的東西？」

「因為如果是平常就會接到訂單的東西，師傅不需要跟他們一起出門，叫學徒跑一趟就好了。希望這次

的新工作能成為工坊往後的主力商品……嗯？師傅回來了。那我繼續工作了。賽格，你振作一點啊。」

看著窗外的阿斯特忽然挺直身子，甩甩手後重新套上皮革手套，表情認真地拿起竿南。我也拿好拔楠子，開始編織提籃。

……我也不想要老是跑腿，希望有一天能像阿斯特一樣被分配到工作。

「師傅，我做好籃子了，請你檢查……」

我要讓師傅知道我和外行人不一樣！我燃燒起鬥志後努力編織了提籃，把完成品拿給師傅看。編織提籃的時候，我特別留意了阿斯特說過的他認為是外行人證據的力道，還有圖案的細膩程度。這下子師傅總該誇我了吧？我滿心期待地等著師傅的反應。豈知師傅一邊接過我編的籃子，一邊吩咐道：

「賽格，你跑一趟線舖，把我訂的線拿回來。」

……連評語都還沒說，就要我去跑腿嗎?!

工作上的表現都還沒得到評價，就被要求跑腿，我大失所望地前往線舖。線舖也座落在工匠大道上，距離很近，而且工藝品時常需要用到線，所以我們和老闆很熟。我跑進了整間店彷彿要被線塞滿的線舖。

「大叔，我來拿師傅訂的線……」

「賽格，是你啊……你也該改改自己的口氣和態度了吧。看你現在這樣子，在工坊應該還不准你接待客人吧？下次簽約沒問題嗎？」

166

線舖老闆一邊遞來線線，一邊傻眼地看著我說。看來我的語氣與態度可能真的不太好吧。

「……可是契約還要一年後才更新啊。」

我現在不只要面對自己與阿斯特的差距，就算賣力編好了籃子，也在得到評語前就被趕出來跑腿。一想到這裡，我忍不住垂頭喪氣。線舖老闆用力拍了拍我的肩膀表示安慰。

「如果你想更新契約，就得擁有工坊需要的手藝。剩下一年的時間就好好努力吧。現在可是好機會。」

「咦？什麼好機會？」

「怎麼，你不知道嗎？這種線是一種叫梭皮尼的魔獸吐出來的，價格貴得嚇死人。但你們這次接到的工作卻非常大方地使用了這種線。對象還是奇爾博塔商會。」

線舖老闆咧嘴一笑。

「你們要是做得好，我也能藉機多賺點錢。」

「奇爾博塔商會？」

「你不知道嗎？就是城北的一間大店。因為是買賣服飾的，我和他們也有生意上的往來。不過，我以前幾乎沒看過店主的得力助手親自出馬哪。希望能趁這機會與他們加深點交情。」

線舖老闆開始向我說明奇爾博塔商會是間規模多大的店，師傅這次接下來的工作又有多麼重要。

「……我知道奇爾博塔商會很厲害了啦，但這跟我又沒有關係。這麼重要的工作才輪不到我來做。」

不可能、不可能啦，我搖著手說。線舖老闆用拳頭往我的腦袋搥了一記。

「你就是這副德行才一直沒出息！你師傅也是第一次做這種東西。你要死死盯著他，偷看他是怎麼做的，把技巧學起來。成品要是做得好，奇爾博塔商會說不定會再下訂單。到時候你要是做得出來，情況就不一樣了。至少要有件事能贏過阿斯特！」

「哦、哦……」

我按著被搥了一記的腦袋回到工坊，把梭皮尼線交給師傅。然後我照著鋪線鋪老闆的建議，試著開口說了。

「師傅，我提籃也做完了，可以試試看新工作嗎？你是不是要處理那些竹子？」

我指著角落隨意放置的那疊竹子。那是奇爾博塔商會的客人帶來的東西。手上工作做到一半的師傅聽了，有些驚訝地眨眨眼睛，立刻變回平常的臭臉點了點頭。

「好，那你照這個長度製作竹籤吧。」

師傅說完，遞給我一根削得細細的竹棒。切口不僅傾斜，竹棒側邊還凹凸不平呈現波浪狀。這樣子根本不知道到底要做成多長，又該削得多細。

「師傅，你說要照這個長度，但我該以切口上的哪個點為基準啊？」

「哪個點都可以。只要你決定好了，接下來都要製作一樣的長度。」

「了解！那竹籤的粗細又該以哪裡為基準？到處都凹凸不平，所以也是由我自己決定嗎……」

我一邊問邊拿著竹棒翻看，師傅閉起眼睛思考了一會兒後，搖搖頭說：

「不，你直接把這根竹棒仔細削平，然後依最細的地方決定粗細。」

我拿來工具後，照著師傅的指示，先把原本傾斜的切口削平、決定長度，再削起凹凸不平的表面。

「不過，這竹棒削得也太爛了吧。不知道是誰做的，真是有夠笨手笨腳。看看這切口，簡直像是第一次拿刀子的小孩子削出來的。」

就算是外行人削的，這也太慘了，完全比不上做了提籃的那個外行人。聽到我發的牢騷，師傅邊工作邊哼了一聲。

「畢竟是受洗前的外行小孩做的東西，當然只有這種水準。你剛開始做學徒工作時，也是半斤八兩。」

聽了師傅狠毒的評語，我不由得扁嘴，然後傾斜地拿著竹棒，小心翼翼地將凹凹凸凸的側邊反覆削平，直到外行人絕對無法達到的地步。連粗細、長度與筆直程度我都保持一致，方便之後對齊。

「……師傅，這樣子可以嗎？」

只是做好了一根要當基準用的竹籤，我就滿頭大汗。師傅瞇起眼睛，仔仔細細檢查。看到師傅檢查我是否好好完成了工作的眼神那麼嚴厲，我忍不住吞了吞口水。

「可以。接下來再依相同的長度與粗細，小心製作竹籤吧。」

在我削著當基準用的竹籤時，師傅似乎也做完了一項工作。他邊向我下達指示，邊把長及後背的灰色頭髮重新綁好，然後在我旁邊拿起應該是客人帶來的竹子，開始製作竹籤。師傅的表情沉穩，手上削著竹子的

169

動作一點遲疑也沒有，也沒有絲毫的差錯。跟一根竹籤就要花上大把時間的我完全不同。

師傅的表情與動作不變，冷靜地出聲提醒我。我不自覺地看向師傅。師傅工作時的眼神和平常不一樣，不僅認真，還閃爍著教人感到恐怖的光芒，可是拿著刀子的手又非常靈巧，平靜而且有規律地反覆發出「咻咻」

「賽格，別心急。你的情緒反映在刀子上了。」

「……可惡，我也可以啊！」

我本來想說些什麼，卻發不出聲音來。感覺心裡對阿斯特產生的對抗意識，還有對於今後能否簽約的不安，都隨著刀子發出的聲響一起被削掉了，讓我無法開口說話。我好一會兒只是聽著「咻咻」的規律摩擦聲，注視著師傅的雙手。

「賽格，你也安靜地動手做事吧。」

聽著師傅那完全沒有情感起伏的聲音，我沒來由地平靜下來，再次把刀貼在竹子上，開始削起竹籤。雖然動作遠比師傅要慢，但我非常小心，為了讓別人一眼就能看出這是工藝師的手藝，靜靜地動起刀子。

起先我削竹棒的動作還不太規律，但漸漸地能夠以一定的間隔發出「咻——咻——」聲，最終還與師傅的動作越來越一致。

「……師傅，這些竹籤要用來做什麼？」

「不知道。客人說了，她想把竹籤排在一起，再用強韌的線串起來做成竹簾，但我也不清楚用途。」

師傅瞇起眼，檢查著竹籤的粗細低聲說道。我削好的竹籤似乎也合格了，被放在師傅做好的竹籤旁邊。

看著削工幾乎看不出差異的竹籤，我感到有些自豪。

「師傅，我想學會怎麼做竹簾。我覺得如果我能學會這個技術，好像就可以抬頭挺胸自稱是工藝師學徒了。所以，那個⋯⋯」

聽見我這麼說，師傅眨了幾下眼睛後，嘴角彎出了淡淡的笑容。

「那好，你就好好學吧。梭皮尼線要處理好可不容易⋯⋯剛才的籃子你也做得比我預期還好。賽格，你已經可以自稱是工藝師學徒了。」

<p align="center">（完）</p>

後記

非常感謝各位購買《小書痴的下剋上》漫畫版第四集！我是負責漫畫版的繪師鈴華。

從這集開始，梅茵與路茲之間的關係慢慢出現了變化呢。

封面也配合劇情畫得比較嚴肅一點。

至於新角色芙麗妲，敬請期待她在下一集的活躍表現。

另外在第三集後記中提到的「和紙製作體驗」，我已經去參加了！

對於自己抄紙的技巧竟然能這麼爛，真是嚇了我一跳。笑

因為抄紙老是抄得很不均勻，我反覆重做了好幾次……

雖然非常困難，但我也在抄紙時試著加入乾燥花，是一次很棒的體驗。

各位若有機會，請一定要試試看。

梅茵他們終於做好了紙張的試做品，未來又將如何發展呢？

我們第五集見囉。

鈴華

Special Thanks

原作 香月美夜 老師 ╱ 封面上色
繪者 椎名優 老師 ╱ 和音 老師
SHIMESABA 老師　TO BOOKS 各位編輯
服部Mio 老師　TINAMI
　　　　　　　紙+博物館

原作者後記

無論是初次接觸的讀者，還是已透過網路版或書籍版看過原作的讀者，都非常感謝各位購買漫畫版《小書痴的下剋上：為了成為圖書管理員不擇手段！第一部 沒有書，我就自己做！》第四集。

這一集緊張刺激，梅茵與路茲間的關係即將發生重大變化。路茲在第三集的尾聲拋出疑問後，梅茵暫且成功蒙混過關，繼續做紙。但是，做事總是粗心大意的梅茵遇上直覺敏銳的路茲，終究不可能一直敷衍下去。

為了做紙，與奇爾博塔商會的互動增加了，在購買各種所需工具時，活動範圍也漸漸擴大，去了城裡各式各樣的地方買東西。對於身體虛弱、以前頂多只能和母親一起去市集的梅茵來說，每個地方都是初次造訪。

而且，這些採買全是為了做出自己想要的紙張。路茲也接下了任務，要負責照顧容易情緒激動的梅茵，他心裡其實是七上八下（笑）。話說回來，想要的東西都能買到，真的很棒呢。多虧有大人願意支付初期投資的費用，造紙工作非常順利，先前的挑戰與失敗簡直像是做夢一樣。班諾先生真是太大方了，了不起！

但當然，班諾先生也是計算好了利益得失才會這麼做。不過，這樣的他看見突然出現在眼前的髮飾，也免不了大吃一驚。

隨後經由髮飾，更認識了商業公會的公會長與其孫女芙麗妲。兩人已在第三集的特別短篇小說中先出場過了。敬請期待兩人今後的活躍吧。

對了對了，木材行師傅與工藝師這兩個角色都是鈴華老師設計的唷。兩人的外型都完美符合小說裡的形象，真是太教我吃驚了。其實我特別喜歡鈴華老師筆下的工藝師。各位不覺得他看起來就很神經質、做事很細心嗎？

由於鈴華老師設計的工藝師太完美了，這次的特別短篇小說我才試著以工藝師的學徒賽格為主角。

原本曾考慮過讓線舖老闆當主角，但我想了想，「是不是該選一個更幕後的角色呢？」、「假使有人最能夠突顯出工藝師的厲害，那麼這個人會是誰？」於是賽格這個角色就自己跳出來了。

賽格是連在原作小說中也沒出場過的角色，今後將成長為製作竹簾的工藝師，竹簾在製紙工具中更可說是不可或缺。雖然不曾出現在梅茵面前，卻是在製紙業上為奇爾博塔商會出了一份力的重要工藝師。希望這種與梅茵並無交集的番外短篇小說，各位讀者也能看得開心。

香月美夜

讀者期待指數爆表，
小書痴漫畫中文版 終於降臨！

小書痴的下剋上

【漫畫版】第一部

沒有書，我就自己做！

●中文版書封製作中

走著瞧！我是不會被「身蝕」打敗的！

小書痴的下剋上

【漫畫版】第一部
沒有書，我就自己做！Ⅴ

香月美夜－原作　　　**鈴華**－漫畫

真實身分曝光，梅茵獲得了路茲的諒解，前嫌盡釋的兩人更加積極投入造紙工作。另一方面，梅茵也開始向班諾學習經商之道，從定價、談判，到掌握市場動向，每天都忙得不可開交，也因此結識了公會長的孫女芙麗妲。同樣受「身蝕」所苦的芙麗妲告訴梅茵，這個病不僅無法完全根治，並且需要倚靠貴族獨有的昂貴魔導具，才能免於死亡的威脅……

【2020年6月出版】

國家圖書館出版品預行編目資料

小書痴的下剋上：為了成為圖書管理員不擇手
段 第一部 沒有書，我就自己做！Ⅳ／鈴華著；
許金玉譯. -- 初版. -- 臺北市：皇冠, 2020.05
　　面；　　公分. --（皇冠叢書；第 4844 種）
（MANGA HOUSE；4）
譯自：本好きの下剋上〜司書になるためには
手段を選んでいられません〜第一部 本がない
なら作ればいい！Ⅳ
ISBN 978-957-33-3528-3（平裝）

皇冠叢書第 4844 種
MANGA HOUSE 04

小書痴的下剋上

為了成為圖書管理員不擇手段！

第一部 沒有書，我就自己做！Ⅳ

本好きの下剋上
司書になるためには
手段を選んでいられません
第一部 本がないなら作ればいい！Ⅳ

Honzuki no Gekokujyo Shisho ni narutameni
ha shudan wo erande iraremasen Dai-ichibu hon
ga nainara tukurebaii! 4
Copyright © Suzuka/Miya Kazuki "2016-2018"
Chinese translation rights in complex characters
arranged with TO BOOKS, Inc.
Complex Chinese Characters © 2020 by Crown
Publishing Company, Ltd.

作　　者—鈴華
原作作者—香月美夜
插畫原案—椎名優
譯　　者—許金玉
發 行 人—平雲
出版發行—皇冠文化出版有限公司
　　　　　台北市敦化北路 120 巷 50 號
　　　　　電話◎ 02-27168888
　　　　　郵撥帳號◎ 15261516 號
　　　　　皇冠出版社（香港）有限公司
　　　　　香港上環文咸東街 50 號寶恒商業中心
　　　　　23 樓 2301-3 室
　　　　　電話◎ 2529-1778　傳真◎ 2527-0904
總 編 輯—許婷婷
責任編輯—謝恩臨
美術設計—嚴昱琳
著作完成日期—2017年
初版一刷日期—2020年05月

法律顧問—王惠光律師
有著作權・翻印必究
如有破損或裝訂錯誤，請寄回本社更換
讀者服務傳真專線◎02-27150507
電腦編號◎575004
ISBN◎978-957-33-3528-3
Printed in Taiwan
本書定價◎新台幣130元/港幣43元

●皇冠讀樂網：www.crown.com.tw
●皇冠Facebook：www.facebook.com/crownbook
●皇冠Instagram：www.instagram.com/crownbook1954
●小王子的編輯夢：crownbook.pixnet.net/blog